职业素养系列教材

YISHU JIANSHANG

艺术鉴赏

主　编　凌　彦　严　希

副主编　刘　艳　卢　彬

参　编　高桂桂　许　宁

苏州大学出版社
Soochow University Press

图书在版编目(CIP)数据

艺术鉴赏 / 凌彦,严希主编. —苏州:苏州大学出版社,2021.1

职业素养系列规划教材

ISBN 978-7-5672-3471-0

Ⅰ.①艺… Ⅱ.①凌… ②严… Ⅲ.①艺术－鉴赏－教材 Ⅳ.①J05

中国版本图书馆 CIP 数据核字(2021)第 020001 号

书　名:	艺术鉴赏
主　编:	凌　彦　严　希
责任编辑:	刘一霖
出版发行:	苏州大学出版社(Soochow University Press)
社　址:	苏州市十梓街1号　邮编:215006
印　刷:	苏州市深广印刷有限公司
邮购热线:	0512-67480030
销售热线:	0512-67481020
开　本:	889 mm×1 194 mm　1/16　印张:8.25　字数:226千
版　次:	2021年1月第1版
印　次:	2021年1月第1次印刷
书　号:	ISBN 978-7-5672-3471-0
定　价:	34.00元

若有印装错误,本社负责调换
苏州大学出版社营销部　电话:0512-67481020
苏州大学出版社网址　http://www.sudapress.com
苏州大学出版社邮箱　sdcbs@suda.edu.cn

致同学

每个人都是一个小太阳。

当我们张开双臂时,拥抱的不只是清风,更是意气风发、激情满怀的你们。

感谢生活让我们走到一起。欢迎同学们走进职业院校的大门,开启人生崭新的旅程。

近年来,"工匠精神"逐渐成为社会关注的焦点,受到国家领导人的重视。国务院总理李克强首次将"工匠精神"写入了2016年政府工作报告。"工匠""匠人""匠心"一度成为搜索热词。

随着我国对职业教育的高度重视,劳动光荣、技能宝贵、创造伟大已经成为我们时代的主流风尚。职业院校的学子们正在广阔的人生舞台上创造着属于自己的亮丽风采。2017年10月,中国代表团第四次出征世界技能大赛,获得15金、7银、8铜和12个优胜奖,其中,江苏省常州技师学院学生宋彪夺得工业机械装调项目金牌,并以全场最高分获得阿尔伯特·维达尔大奖,登上世界技能巅峰。2019年7月,第45届世界技能大赛在俄罗斯喀山落下帷幕。中国代表团选手获得16金、14银、5铜和17个优胜奖,居金牌榜第一、奖牌榜第一、团体榜总分第一。全部获奖摘牌项目的41名选手中,来自职业院校的学生共有23名,占56%,其中13名摘金的职业院校学生占全部摘金选手的65%。职业院校的学子们用实际行动践行习近平总书记在党的十九大报告中指出的"建设知识型、技能型、创新型劳动者大军,弘扬劳模精神和工匠精神,营造劳动光荣的社会风尚和精益求精的敬业风气",奏响了新时代职业教育培育工匠精神的最强音。

亲爱的同学们,你们是祖国未来的建设者和接班人。希望你们播种新的梦想,开启新的航程,怀揣"技能成才,技能报国,做大国工匠"的远大理想,大力弘扬工匠精神,潜心学习,苦练技能,提升综合素养,努力练就工匠技艺,在技行天下的道路上奋勇前行,用知识和技能谱写灿烂的青春。

未来的技能领军人才,未来的大国工匠,就是你们!

前 言

习近平总书记在全国教育大会上指出，要全面加强和改进学校美育，坚持以美育人、以文化人，提高学生审美和人文素养。这一重要论述指明了新时代加强和改进美育工作的方向和路径，也对新时代教育提出了明确要求。为深入推进职业院校课程改革，增强学生的审美感受力、审美创造力及审美情趣，促使学生掌握必备的艺术鉴赏知识和技巧，培育良好的个人素养，我们编写了这本《艺术鉴赏》。

艺术是人类审美活动的最高形式。艺术教育可以丰富想象力、发展感知力、加深理解力、增强创造力，从而培养一个全面发展的人。本教材从学生实际出发，内容简洁通俗，图文并茂，精心选用大量生动贴切的图文资料，使学生产生自主学习的强烈欲望；注重方法的有效性，强调能力训练，在介绍理论知识的同时精心设计了操作性强的练习拓展题，帮助学生反复练习，学以致用。

本教材分为建筑艺术欣赏、绘画艺术欣赏、雕塑艺术欣赏、工艺美术欣赏和摄影艺术欣赏五个单元，系统介绍了建筑、绘画、雕塑、工艺美术和摄影五大艺术形式的艺术语言、审美特征及鉴赏方法，通过知识讲授、典型图片分析以及练习拓展，帮助学生掌握建筑、绘画、雕塑、工艺美术和摄影等艺术形式的鉴赏方法，感受艺术追求中精益求精的工匠精神，切实提高审美素养，陶冶情操，提升精神境界，筑牢中华民族的文化自信，从而更好地适应现代社会发展的要求。

本教材由凌彦、严希任主编，刘艳、卢彬任副主编，高桂桂、许宁参与编写，许宁同时负责相关摄影。在编写过程中，我们参考了有关著作和研究成果，因篇幅有限未能一一注明出处，谨向原作者表示感谢。

恳请广大读者对本教材提出宝贵的意见和建议，以便我们修订和完善。

<div style="text-align:right">编 者</div>

目录 Contents

第一单元　建筑艺术欣赏

第一节　建筑艺术的语言　/ 3
　　一、建筑和建筑艺术的具体特征　/ 3
　　二、建筑艺术的语言　/ 6
　　课外拓展：让你一眼就能爱上的苏州博物馆　/ 12

第二节　建筑艺术的欣赏方法　/ 17
　　一、建筑艺术欣赏基础知识　/ 17
　　二、建筑艺术欣赏基本法则　/ 18
　　三、中外经典建筑风格　/ 20
　　课外拓展：中国部分当代建筑欣赏　/ 25

第二单元　绘画艺术欣赏

第一节　绘画艺术的语言　/ 31
　　一、绘画艺术语言　/ 31
　　二、绘画的分类及主要特点　/ 35
　　课外拓展：一生追光的印象派之父——莫奈　/ 39

第二节　绘画艺术的欣赏方法　/ 42
　　一、绘画艺术欣赏基础知识　/ 42
　　二、经典作品赏析　/ 44
　　课外拓展：常州画派之代表——恽南田　/ 56

第三单元　雕塑艺术欣赏

第一节　雕塑艺术的语言　/ 61
　　一、雕塑艺术的特点　/ 61
　　二、雕塑艺术的语言　/ 61
　　课外拓展：米洛的维纳斯　/ 66

第二节　雕塑艺术的欣赏方法　/ 69
　　一、雕塑艺术的形式美法则　/ 69
　　二、雕塑艺术的艺术特征　/ 72
　　三、经典作品赏析　/ 73
　　课外拓展："塑圣"杨惠之　/ 77

第四单元　工艺美术欣赏

第一节　工艺美术的特点及欣赏方法　/ 81
　　一、工艺美术的特点　/ 81
　　二、工艺美术的审美特征　/ 81
　　课外拓展：民间剪纸艺人——张吉根　/ 83

第二节　中国工艺美术作品欣赏　/ 85
　　一、瓷器　/ 85
　　二、刺绣　/ 88
　　三、留青竹刻　/ 92
　　课外拓展：乱针绣创始人——杨守玉　/ 93

第五单元　摄影艺术欣赏

第一节　摄影艺术的语言及欣赏方法　/ 97
　　一、摄影艺术的语言　/ 97
　　二、摄影艺术的欣赏方法与步骤　/ 101
　　课外拓展：法国现实主义摄影家尤金·阿杰特　/ 104

第二节　摄影艺术分类及其审美特征　/ 109
　　一、风光摄影及其审美特征　/ 109
　　二、静物摄影及其审美特征　/ 111

三、人像摄影及其审美特征 / 113
四、广告摄影及其审美特征 / 115
五、纪实摄影及其审美特征 / 116
六、创意摄影及其审美特征 / 117
　　课外拓展：普通场景里拍出的好照片 / 119

参考文献 / 124

第一单元

建筑艺术欣赏

第一节 建筑艺术的语言

一、建筑和建筑艺术的具体特征

（一）建筑的双重性

造型艺术是一种再现空间艺术，是用一定的物质材料和手段创造可视、静态的空间形象，以反映社会生活、表现创作者思想情感的静态视觉艺术。建筑、绘画、雕塑、摄影、书法、工艺美术、篆刻等都属于造型艺术。

众所周知，任何建筑首先都有物质功能。但仅就满足物质功能而言，蜂房、蚁穴等许多动物的巢穴，都是巧夺天工，不逊于人类建筑的。人类之所以区别于动物，是因为具有高级神经活动，具有思维和感情。对于建筑，人类不但有起码的生理要求，而且有丰富多彩的心理要求。这就决定了人类建筑语言的双重性，决定了建筑除物质功能之外，还有一个同样不容忽视的精神功能。

古往今来的一切建筑，都是有精神功能的。在原始人栖居的山洞壁上，人们曾发现过一些简单的图画。这说明，即使在当时的居住条件下，人类也有精神要求。更普遍的是，每个历史阶段都有宗教建筑。宗教建筑具有非常明显的精神属性，蕴含着突出而明确的价值观。

综上所述，任何建筑都存在精神功能。忽视精神功能的建筑，事实上也反映出低劣、粗俗的美学趣味。因此，建筑的精神功能是回避不了的。没有单纯独立的建筑价值观。建筑必须同时解决两方面的问题，即物质需要和精神需要。

（二）建筑精神属性的层级性

由于具体建筑的情况不同，我们可以大致认为建筑的精神属性有三个层级。

最低层级与物质功能紧密相关，体现为安全感与舒适感。建筑师要想创造出令人感到更加安全、更加舒适的建筑，在尺度、光线、开敞或封闭及各空间的相互关系等方面，就既要考虑建筑的物质功能要求，又要考虑建筑的精神需求。例如一座现代住宅，就应该具有比较适宜的尺度，给人以亲切的"家"的温暖感受；一座医院，则应该有安详、开阔和明亮的格调，给病人信心；一家咖啡馆，就可以设计得多样化，既有比较明亮的厅堂，也有光线暗淡的小间。

建筑精神属性的中间层级与物质功能相距稍远，体现为建筑在达到上一层级的建筑美的基础上，依靠比例、尺度、虚实、明暗、色彩、质感等一系列手法，所呈现出的形式美。

建筑精神属性的最高层级离物质功能更远，要求创造出某种性质的环境氛围，进而表现出一种情

感、一种思想，富有感染力，以陶冶和震撼人的心灵，如表现出亲切或雄伟、幽雅或壮丽、轻松或沉重、宁静或动荡、精致或粗犷的情调，在必要的时候，甚至表现出神秘、不安或恐怖的情调，以达到渲染某种思想倾向性的效果。

上述三个层级的精神属性都可以纳入广义建筑艺术的范畴，但前两个层级的要求较低，强调美观，重在悦目，属于工艺美学或技术美学的范畴。最后一个层级的要求较高，除了一般悦目之美的意义外，更注重赏心，已经进入了真正的、狭义的或严格意义上的艺术范畴，成为艺术学和艺术美学的关注对象。

（三）建筑艺术的表现性与形式美

黑格尔说：建筑是与象征型艺术形式相对应的；它最适宜于实现象征型艺术的原则，因为建筑一般只能用外在环境中的东西去暗示移植到它里面去的意义。这就是说，建筑不是通过具体的描摹直接再现客观生活，而是以它的结构、色彩装饰，特别是空间组合创造出的一种整体氛围，表现建筑艺术的文化隐喻，激发联想与共鸣，引起人的庄严、神秘或者崇高的艺术体验。建筑艺术的这种表现性使建筑具有了丰富的文化底蕴。

建筑艺术的这种表现性，使得它比其他艺术更加偏重于形式美。形式美主要是指各种形式因素的有规律的组合。形式因素通常包括色彩、线条、形体等因素，也包括对称、均衡、多样统一等形式法则。人们在长期实践活动中发现和总结了许多形式规律，并且不断地创造出新的形式规律。

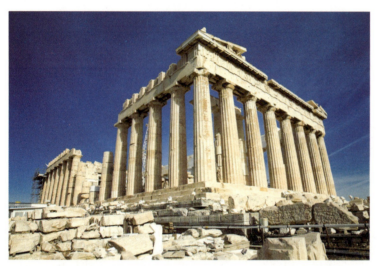

古希腊帕特农神庙

欧洲古建筑的泰斗——帕特农神庙，它的直线像理性般坚实，而曲线又如同梦幻般富于动感。整个建筑充分体现了古希腊人执着追求完美的精神。哥特式教堂的经典之作——巴黎圣母院，其又高又细的柱子和尖形的拱顶都垂直向上，直刺青天，呈现出一种上升、凌空、缥缈的形式美，使人的心灵通过物质的穹顶上升到永恒的真理，表达了人类向往天堂、追求永恒和无限

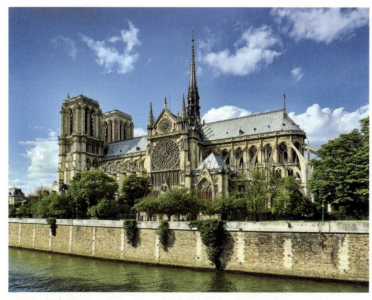

法国巴黎圣母院

的愿望，达到了很高的审美境界。中国传统建筑的代表北京天坛，其主体建筑祈年殿为三重檐、攒尖顶建筑，以三种不同色彩的屋顶分别象征万物、大地和青天。这座建筑无论室内还是室外，那弧向天际的上升趋势，都让人心驰神往，体现了中国传统"天人合一"的思想境界。

鲁道夫·阿恩海姆曾说：一切艺术形式的本质，都在于它们能传达某种意义；任何形式都要传达出一种远远超出形式自身的意义。单纯强调表现性而无形式美的建筑，绝对称不上建筑艺术；只强调形式美，而无表现性的建筑，则势必缺少文化底蕴，显得苍白无力。建筑艺术的表现性与形式美密不可分。形式美是表现性的外部体现，表现性则是形式美的内在灵魂。

（四）建筑艺术的群体性

无论一个国家，还是一个区域，建筑对其的影响都不容小觑。建筑所蕴含的文化会在潜移默化中逐渐渗透到社会的每一个方面，并且随着时间的流逝，留下清晰的印记。不管在古代社会还是在现代社会，建筑都凝聚着一个国家、一个地区的历史内涵、文化内涵以及时代的精神内涵。例如一些文化底蕴异常深厚的古城，它的建筑群就是历史长河中最好的见证者。这种建筑是一代又一代的建筑设计者和建造者的心血和智慧凝聚而成的，同时也是那个时代的文化和历史共同作用的结果。建筑作为一种特殊的表现形式，可以充分体现当地人、当代人的价值观念和价值取向，同时发挥出重要的使用功能，以满足人们的需求。

另外，建筑还可以作为一座城市，甚至一个国家的重要标志，让人们一想到这座建筑就能够对当地产生一种神往的特殊情感。作为重要标志的建筑数不胜数，如天安门、泰姬陵、卢浮宫、金字塔等。建筑见证了历史的变革，具有公共性质及独特的文化性质。

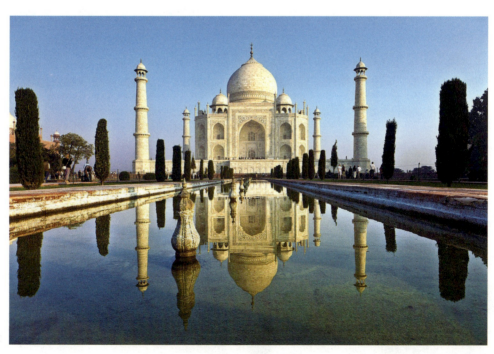

印度泰姬陵

二、建筑艺术的语言

建筑的艺术语言和表现手段非常丰富。有人称建筑是"凝固的音乐"。建筑是一种造型艺术，所以它有着"面"和"体"（体形和体量）这样的艺术语言；建筑又与同属造型艺术的绘画、雕塑不同，具有中空的空间（或在室内，或在许多单体围合成的室外），所以又拥有空间构图的艺术语言；人们欣赏建筑是一个动态的历时性过程，因此建筑又有时间艺术的特性，拥有群体组合（多座建筑的组合或一座建筑内部各部分的组合）的艺术语言；建筑又可以结合其他艺术形式共同组成环境艺术，所以又拥有环境艺术的语言。正是建筑艺术的诸多语言要素共同构成了建筑艺术的造型美。

（一）体形与体量

建筑的艺术性与形体美主要是通过建筑的体形和体量来实现的，人们对建筑的视觉体验也主要是通过建筑的体形与体量直接获得的，因为体形与体量是建筑给人的第一印象，人们在远处就可以体察到。体形作为建筑构成的主要因素，在不同时期都得到了人们的关注；同时，体形作为建筑的本质要素，也是建筑师追求创新和变革的原点。

1. 体形

建筑体形是由基本块体构成的，而不同块体具有不同的"性格"。如圆柱体由于高度不同便具有了不同的"性格"：高瘦圆柱体向上、圆弱；高圆柱体挺拔、雄壮；矮圆柱体稳定、结实。又如卧式立方体的"性格"主要是由其长度决定的：正方体刚劲、端庄；长方体稳定、平和。再如立三角式的体形有安定感，倒三角式的体形有倾危感，三角形顶端转向侧面的体形有前进感，高而窄的体形有险峻感，宽而平的体形则有平稳感。高明的建筑师可以巧妙地运用不同"性格"的块体，创造出建筑美而适宜的体形。

建筑体形的组合方式大体上可以归纳为对称和不对称两类：

对称的体形有明确的中轴线，建筑物各部分的主从关系分明，容易带给人们端正、庄严的感觉。我国古典建筑较多地采用对称的体形。如北京故宫这个规模宏大的建筑群，各组建筑都是在一条由南到北的中轴线上展开的。两侧建筑严格保持了均衡、对称，主次分明。整座建筑犹如正襟危坐、双手执圭的帝王。即使是花园，也有明显的轴线，左右大体均衡、对称。此外，一些纪念性的建筑和大型会堂等，为了显得庄严等，也常采用对称的体形。

北京故宫建筑群

不对称的体形的特点是布局比较灵活自由，较能适应功能关系复杂或不规则的基地形状。不对称的体形容易使建筑物取得舒展、活泼的造型效果。不少医院、疗养院、园林建筑等常采用不对称的体形。

2. 体量

体量是指建筑在空间上的体积，包括建筑的长度、宽度、高度。建筑体量一般从建筑的竖向尺度、横向尺度和体形三方面提出控制引导要求，并规定上限。体量的巨大是建筑不同于其他艺术的重要特点之一。建筑是最大的艺术，因为要给人们提供活动的空间。同时，体量大小是建筑形成其艺术表现力的根源。许多建筑，如埃及的金字塔、法国的埃菲尔铁塔等，其庞大的体量都给人强烈的审美感受和视觉冲击力。如果这些建筑的体形缩小，那么不仅量会减小，同时质也会受影响，建筑给人心灵的震撼和情绪上的感染必然也会减弱。建筑给人的崇高感正是由建筑特有的体量、形状所决定的。

值得注意的是，建筑的体量之大并不是绝对的，体量的适宜才是最重要的。强调超人的神性力量的欧洲教堂都有大得惊人的体量；而显示中国哲学的理性精神和人本主义、注重尺度易于为人所衡量和领会的中国建筑的体量都不太大。至于园林建筑和住宅，其更侧重追求小体量显出的亲切、平易和优雅。

（二）比例与尺度

1. 比例

比例是规定细部与整体的数量关系的系统。在一个建筑结构中，比例是指细部与细部之间、细部与整体之间在尺寸上的等比关系。古罗马建筑师维特鲁威认为：当建筑的外貌优美悦人，细部的比例正确、均衡时，建筑就会保持美观的原则。因此，比例是建筑美的决定性因素，也可以说是建筑美的核心。

美的建筑必定有细部与整体协调配合的比例。建筑师们在设计建筑时都希望找到某种理想的比例。近代西方建筑师通过对希腊神庙的测量分析，提出了多种比例，其中最著名的是"黄金分割比"，即 0.618 ∶ 1。

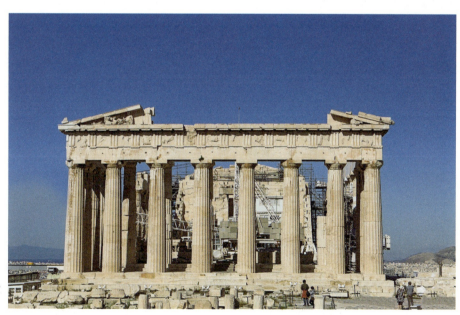

古希腊帕特农神庙的宽与长的比为 0.618 ∶ 1

艺术鉴赏

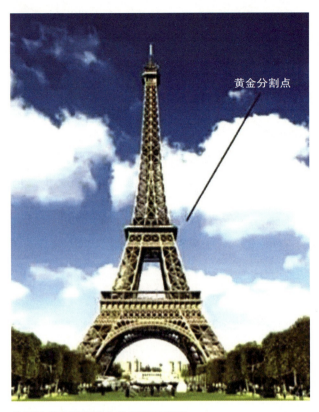

法国埃菲尔铁塔黄金分割比示意图

世界上许多有名的建筑都体现出了"黄金分割比"原理。如古希腊建筑帕特农神庙,正立面轮廓是一个矩形,它的长约是宽的1.6倍。这种矩形被称为"黄金矩形"(黄金矩形的短边与长边的比为0.618∶1,换算一下,长边则约为短边的1.6倍)。帕特农神庙因而成为现存古代建筑中最具美感的建筑之一。再如法国的埃菲尔铁塔,塔身高约300米,塔身与平台的比例匀称。距离地面约57米、115米和276米处各有一个平台。在离地面约115米的平台处,塔顶到平台这一段的高度与整个塔身的高度比值为(300−115)∶300≈0.617。这个比值与黄金分割比0.618相差甚微。所以,埃菲尔铁塔第二层平台的位置,非常接近全塔高度的黄金分割点,而这也正是塔身张开的四条腿开始收拢的转折点。埃菲尔铁塔因而有"钢铁维纳斯"之美称,法国人甚至给它起了一个爱称——"铁娘子"。

当然,建筑的比例并不是一成不变的,因为在具体的建筑中,比例总是受建筑的功能与风格制约。

2. 尺度

尺度在整体上表现了人与建筑的关系。世界上的建筑通常有三种基本尺度:自然的尺度、亲切的尺度和超人的尺度。

自然的尺度是一种能够契合人的一定生理与心理需要的尺度。如一般的住宅、厂房、商店等建筑的尺度,注重满足人的生理性、实用性的功能要求,有利于人的生活和生产活动。具有这种尺度的建筑给人的审美感受是自然平易。

亲切的尺度是一种在满足人的某种实用功能的同时,更多地具有审美意义的尺度。通常,具有亲切的尺度的建筑内部空间比较紧凑,从而向人展示出比它实际尺寸更小的尺度感,给人亲切、宜人的感觉。这是剧院、餐厅、图书馆等娱乐、服务性建筑喜欢使用的尺度。

超人的尺度即夸张的尺度。具有超人的尺度的建筑能向人展示出超常的庞大,使人面对它或置身其中的时候,感到一种超越自身的、外在的庞大力量的存在。这种尺度常用在纪念性建筑、宗教性建筑和官方建筑三类建筑上。在一些纪念性建筑上,人们往往试图通过超大尺度的建构,使建筑的内外部空间形象显得尽可能地高大,以示崇高,并达到撼人的效果。在一些宗教性建筑上,高大的建筑形象、夸张的尺度比例意味着对神和上帝等的肯定。如德国的科隆大教堂中厅高达48米,德国的乌尔姆敏斯特大教堂高达161米。这类教堂的顶上都有锋利的、直刺苍穹的小尖顶。一些奴隶制社会、封建制社会与资本主义社会的官方建筑所运用的超人的尺度体现出统治阶级的意志,象

征着统治者至高无上的地位与权力。

总之，自然的尺度体现出建筑的平易自然，具有实用性；亲切的尺度更注重建筑的形式美，其特点是温馨可亲；超人的尺度突出了建筑的壮美或庄严，能使人产生崇高感或敬畏感。所以，不同的建筑尺度，能给人不同的精神影响。

（三）色彩与质地

建筑艺术创作不仅包括建筑形式创作，还包括建筑色彩创作，二者相互依存、相辅相成。若没有建筑形式，建筑色彩就没有依托；若没有建筑色彩，建筑形式就缺乏修饰。建筑的形式与色彩只有有机结合，才能构成建筑艺术之美。因此，色彩是建筑艺术语言的一个不容忽视的要素。

德国乌尔姆敏斯特大教堂

人类对建筑色彩的选择，不仅受美化与实用的因素影响，而且与社会制度、宗教信仰、风俗习惯及人的精神意志密切相关。值得重视的是建筑色彩的民族性与象征性。我国有56个民族，各民族所喜欢的色彩并不一致。汉族喜欢红色、黄色、绿色，长期将它们使用在宫殿、庙宇及其他公共建筑上。部分少数民族喜欢蓝色、绿色、白色、金色，同样常把这些色彩使用在建筑上。藏族喜欢白色、红褐色、绿色和金色，多把它们使用在庙宇和塔上。

除了修饰性外，建筑色彩还具有一定的符号象征性，如天安门四周围墙的红色象征着中央政权，故宫建筑群琉璃瓦顶的黄色象征着至高无上的皇权，天坛祈年殿瓦的蓝色象征着蓝天。

建筑色彩的选择应注意以下几点：

第一，色彩要符合本地区建筑规划的色调要求。统一规划的建筑色调，会使建筑的色彩协调而不零乱，呈现出和谐的整体美。

第二，建筑的外部色彩要与周围的环境相协调。在这方面，澳大利亚悉尼歌剧院就是成功的范例。悉尼歌剧院位于悉尼港三面临海、环境优美的奔尼浪岛上。为了使它与海港的整体气氛一致，建筑师在设计剧院的屋顶时，选择了四组巨大的薄壳结构，并全部饰以乳白色贴面砖。远远望去，剧院的屋顶宛如鼓起的一组白帆，又像一组巨大的海贝，在阳光下闪耀夺目、熠熠生辉，与港湾的环境十分和谐。

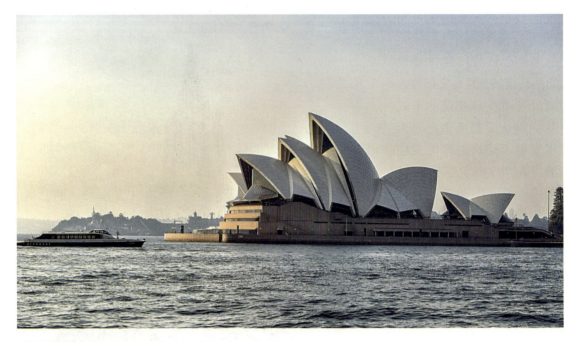

悉尼歌剧院

第三，内部色彩要与建筑的功能性质相适应。室内色彩的合理使用，不仅能美化室内环境，还能使人心情舒畅，有利于人的潜在能力的发挥。所以，建筑色彩要符合建筑的功能特性。如医院应使用给人清洁感的色彩，手术室内最好采用蓝绿色作为基本色调。小学、幼儿园等不宜选用冷色调，应该采用明快的暖色调。饭店内部的不同用色可以创造出不同的风格。一般来说，大型宴会厅可选用彩度较高的颜色，如适当地运用暖色调可产生富丽堂皇的效果；而供客人聚会小酌的小餐室，宜选用较为柔和的中性色。

与建筑色彩关系密切的是建筑材料所形成的质地。建筑材料不同，建筑形式给人的质感就不同。石材建筑的质感较生硬，给人冷峻的审美感受；木材建筑的质感较熟软，给人温和的审美感受；以金属为材料的建筑闪光发亮，颇富现代情趣；以玻璃为材料的建筑通体透明，给人晶莹剔透之感。所以，不同的质地给人软硬、虚实、滑涩、韧脆、透明与浑浊等不同的感觉，并影响着建筑的审美品格。生硬者重理性，熟软者近人情；重理性者显其崇高，近人情者显其优美。

除了材料外，建筑质感还可以通过一定的技术与艺术的处理，改变原有材料的外貌来获得。例如，公园里的水泥柱子过于生硬，若将它的外形及色彩做成与竹柱或木柱的相似，便能获得较好的审美效果。

（四）空间与环境

建筑艺术是创造各种不同空间的艺术。它和绘画、雕塑等创造的空间绝不相同。对此，意大利建筑美学家布鲁诺·赛维指出：建筑的特性——使它与其他艺术区别开来的特征——就在于它所使用的是一种将人包围在内的三度空间"语汇"；绘画所使用的是两度空间"语汇"，尽管所表现的是三度或四度的空间；雕刻也使用三度空间"语汇"，但与人分离，因为人是从它外面来观看它的；而建筑像一座巨大的空心雕刻品，人可以进入其中并在行进中感受它的效果。

建筑空间的分类有多种形式，最普遍的区分方法是按照建筑空间的结构特性，将其分为内部空间（室内空间）与外部空间（室外空间）。内部空间是由三面——墙面、地面、顶面（天花板、顶棚等）限定的具有各种使用功能的空间。外部空间是没有顶部遮盖的场地，它既包括活动的空间，如道路、广场、室外停车场等，也包括绿化、美化空间，如花园、草坪、树木丛带、假山、喷水池等。当代建筑在空间处理上常采用柱廊、落地窗、阳台等，使室内、室外空间互相延伸，既有分隔性，又有连续性，增加了空间的生机。

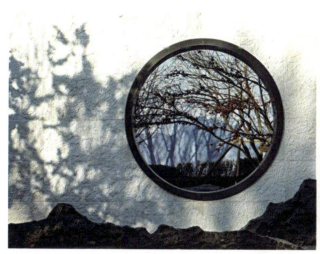
框 景

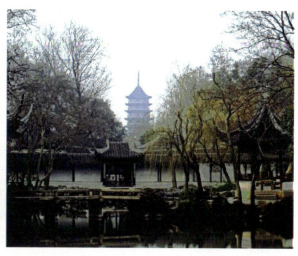
借 景

建筑作为一种空间造型艺术，它的审美特性除了与自身的空间形式有关外，还体现在它与环境的和谐关系中。建筑一经建成就长期固定在其所处的环境中，既受环境的制约，又对环境产生很大的影响。因此，建筑师必须根据已有的环境、背景进行整体设计。正确地看待环境，因地制宜，趋利避害，往往不仅能给建筑艺术带来非凡的效果，而且能给环境增添活力。倘若建筑与环境相得益彰，建筑的意境就会得到拓展，审美特性就会得到增强。我国园林建筑作为建筑与环境融为一体的典范，就特别善于运用框景、对景、借景等艺术语言。如北京的颐和园，就巧妙地把玉泉山以及远处隐约可见的西山"借过来"，作为自己园林景观的一部分，并融入自身空间造型的整体结构之中，使得艺术境界更加广阔和深远。

建筑与环境的关系非常密切。一般来说，建筑是环境艺术的主角。建筑师不仅要完善建筑设计，还要从系统工程的概念出发，充分调动自然环境（自然物的形、体、光、色、声等）、人文环境（历史、民俗等）和环境雕塑、环境绘画、建筑小品、工艺美术、书法以及文学的作用，并协调它们构成整体。处理好建筑与环境的关系，不仅可以突出建筑的造型美，而且可以协调人与自然、人与社会的和谐关系。

综上所述，建筑是科学与艺术有机结合的产物。它既具有物质与精神的双重属性，又能体现实用与审美的统一。建筑艺术是一种与人的日常生活息息相关的艺术。美的建筑为人的生存空间艺术化提供了条件，而人要想使自己的居住环境和活动都充满"诗意"，就要学会发现和感受建筑艺术的美。

艺术鉴赏

练习

- 请用建筑艺术的语言阐述校园里某座建筑的形式美。
- 5～6人为一组，根据本节基础知识，分别对自己喜欢的某座著名建筑进行简要介绍。

课外拓展

让你一眼就能爱上的苏州博物馆

　　美籍华裔建筑师贝聿铭是世界著名建筑大师，祖籍苏州，17岁赴美国宾夕法尼亚大学攻读建筑，后转入麻省理工学院修完建筑学本科，继而进入哈佛大学攻读建筑学硕士学位。他设计了大量的建筑精品，多为公共建筑和文教建筑，善用钢材、混凝土、石材与玻璃等现代建材，被誉为"现代建筑的最后大师"。其建筑设计代表作有美国约翰·肯尼迪总统图书馆、华盛顿国家美术馆东馆、法国巴黎卢浮宫玻璃金字塔、香港中国银行大厦等。贝聿铭曾荣获美国建筑师学会金奖、法国建筑学院金奖、日本帝赏奖和有着"建筑界的诺贝尔奖"之称的普利兹克建筑奖等。他的"封刀之作"是苏州博物馆新馆，被他称为自己"最钟爱的小女儿"。

　　1999年，贝聿铭应苏州市委、市政府之邀设计苏州博物馆新馆。新馆于2006年10月6日正式对外开放。在这座新馆的设计上，贝聿铭先生匠心独运，采用现代建筑语言的表达方式，赋予该馆苏州传统园林建筑的内涵，探索了中国传统园林思想在现代审美中的新方向及与自然的和谐相处之道，将他的故乡情怀与中国文化、建筑心得有机地融合在一起，对传统文化进行了再现与诠释，实现了传统苏州文化与现代空间理念的契合。苏州博物馆新馆是苏州继承与创新、传统与现代完美融合的典范和标志性建筑。

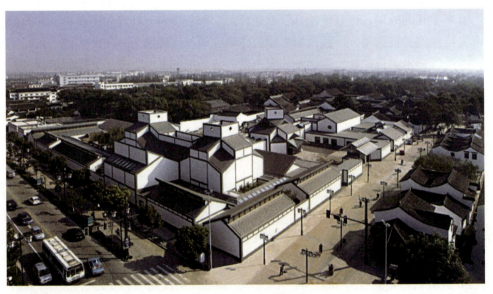

苏州博物馆新馆

一、建筑介绍

苏州博物馆新馆坐落于苏州历史文化街区，位于著名的拙政园和忠王府西侧。贝聿铭先生借鉴了苏州传统建筑艺术的表现方式，承袭其精致的园林布局艺术和粉墙黛瓦的建筑风格，将中国建筑传统和苏州文化作为根基，使作品在传统和现代碰撞中绽放出独特的魅力。

新馆的主体建筑群坐北朝南，分为三大区域：中部是入口、前庭、中央大厅和主庭院；西部为博物馆主展区；东部是辅展区、行政办公区。贝聿铭先生采用分散布局的方法将新馆有机地融入原有的环境，使新馆与东侧紧邻的忠王府相互映衬，又与博物馆北边的拙政园内的参天古树隔墙呼应，显得非常典雅古朴、和谐隽永。

由于苏州古城区建筑的限高要求，同时也为了将新馆巧妙自然地融入古城风貌，贝聿铭先生在新馆体量上追求和谐适度的"不高、不大、不突出"的设计原则。建筑以一层和地下一层为主。主体建筑檐口高度控制在6米以内，没有超出周边古建筑的限高点。通过巧妙布局和尺度控制，新馆和周围原有建筑环境有机融为一体，为古城区注入了新的活力，简洁清丽、典雅低调、古色古香。

二、新材料、新技术和设计手法的运用

苏州博物馆新馆在设计时运用了大量的新材料、新技术和设计手法，在继承传统苏州园林建筑特色的同时，又富有浓浓的时代气息，是一座十分现代、极具特色的高标准建筑。

贝聿铭先生酷爱三角几何造型。他将三角形作为苏州博物馆新馆突出的造型元素和结构特征，表现在建筑的各个细节之中，用玻璃、钢铁相结合的开放式现代钢结构代替苏州园林中传统建筑的木梁结构，使建筑布局自由，从而明亮畅通，突破了中国传统建筑"大屋顶"在采光方面的束缚，使室内借到了大片天光，也彻底改变了传统建筑沉闷的气氛，大大解放了空间。

在建筑色彩方面，苏州博物馆新馆沿用苏州传统建筑的黑、白、灰色。但在屋面材料的运用上，贝聿铭先生最终选择了一种名为"中国黑"的花岗石，以"中国黑"片石取代砖瓦，用几何图形的全新演绎及黑、白、灰的主色调使整座建筑清新雅致，既现代又传统。

三、主庭院的景观设计

主庭院面积大约占苏州博物馆新馆面积的1/5。其设计是贝聿铭先生花费心思最多的。苏林园林里的叠山、假石、小桥、流水、亭台水榭等都在这里得到了完美呈现。

主庭院东、南、西三面由新馆建筑相围，北面与拙政园为邻。蜿蜒幽径、清澈池塘、嶙峋怪石、假山竹林、八角凉亭、直曲小桥等点缀其间，辉映成趣，使主庭院成为一座在古典园林元素的基础上精心打造出来的恬静舒适的创意山水园。观众可以通过各个角度一睹现代版的江南园林水景的俊秀清丽。主庭院隔北墙与拙政园之补园衔接。灰瓦白墙外露出一大片拙政园里茂盛葱翠的树冠。主庭院巧妙地借用了拙政园之景，仿佛与拙政园相连，融为一体。

主庭院的水景深约1米。水景面积虽不是很大，却十分开阔。小桥、亭台静立，风吹浮萍，锦鲤游弋，动静结合，如同一幅清寂空灵、意境迷人的立体水墨山水画。北墙之下的片石假山、墙外

艺术鉴赏

露出的拙政园的高大浓密的树冠与直曲小桥，倒映在清澈的水面上，呈现出清晰的轮廓和简洁素雅的剪影效果，令人心旷神怡。这些元素全部脱胎于中式古典园林，在保持苏式园林神韵的同时又更加雅致。

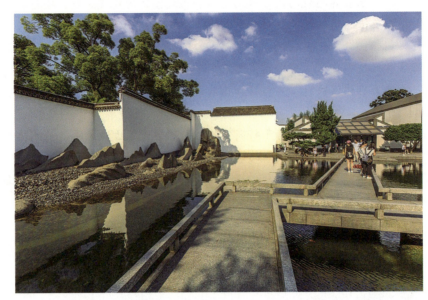

苏州博物馆新馆
主庭院景观图 1

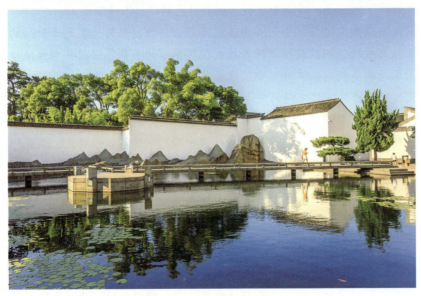

苏州博物馆新馆
主庭院景观图 2

四、屋顶与采光

为了更好地与周围的建筑保持一致，苏州博物馆新馆保留了苏州古建筑的斜坡式元素，借鉴并改良了中式传统建筑中的天窗，将立体几何形框架内的金字塔形玻璃天窗开在了屋顶正中，与斜坡屋顶形成一个折角，显得错落有致，使室内空间充满情趣。框架内采用的是玻璃材料。玻璃屋顶与石屋面相互映衬，在视觉造型上令人赏心悦目，使整个建筑显得十分简洁大方，采光更加明亮通透。这样的

设计既环保，又丰富和发展了中国建筑的屋面造型样式，极具现代感。

贝聿铭先生在苏州接受《纽约时报》记者采访时说："我不想要一个完全苏式的灰瓦飞檐。我需要一些新的东西来替代，发展建筑的体量……我就让墙爬上了屋顶。"正是由于这个原因，贝聿铭先生在新馆的采光设计上进行了大胆创新，对光线的细微处理独具匠心。考虑到不同展品对采光的要求不同，贝聿铭先生在展厅里设计了天窗，并将木纹金属遮光条大面积地使用在大厅、走廊顶部和玻璃屋顶以及展厅的高窗等部位，对光线进行过滤，使自然光线如流水般泻入馆内，细腻而又柔和。令人赞叹不已的是，馆内的自然光还会随着时间的流动而变幻莫测。光与影交织，形成不同的光影图案，给展厅增加了灵动的色彩，妙不可言，引发人无尽的遐想。

苏州博物馆新馆的采光设计充分体现了贝聿铭先生"让光线做设计"的思想精髓。难怪他被人们誉为"光线魔术师"。

苏州博物馆新馆屋顶展示

苏州博物馆新馆屋顶展示

五、墙体的设计

苏州博物馆新馆墙体的形象特征是用深灰色花岗岩色带划分、勾勒出白色墙面。这种对墙面的划分看似随意，实际上处处蕴藏了精心的设计，产生了绝佳的效果：对大墙面的划分减少了建筑的体量感；对墙面上部的再划分完成了墙面与屋顶的过渡；对洞口的勾勒突出了洞口的画框感；而对墙转角延伸至屋顶的勾勒强调了墙与顶的连续性。

这种设计极具创意，在传统建筑中难觅踪影，但由于是借助人们熟悉的中国绘画艺术的创作方式完成的墙体设计，因而令人倍感亲切。

六、人文情怀与典雅气质俱存的精致门庭

贝聿铭先生认为大门很重要，既要气派，又要有亲切感，而博物馆是公共建筑，它的大门应该比一般建筑的大门更加气派、开放，也更加吸引人，所以，他对苏州博物馆新馆大门的设计也运用了很多新颖的手法。现代材料的运用使大门展现出独特的现代风格，同时也蕴含着传统建筑中大门的造型元素，营造出"深情"的意境。

艺术鉴赏

苏州博物馆新馆门庭设计

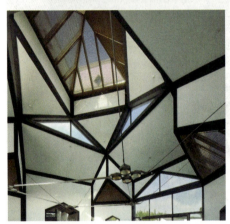

屋顶框架线

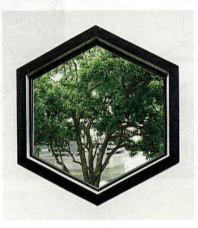

用于借景的多边形窗口

贝聿铭先生为连接苏州博物馆新馆各个功能区的中央大厅巧妙地设计了八个角。屋顶的框架线由三角形和大小正方形构成。框架内的玻璃和白色天花板互相交错，构成一幅几何形绘画，立体感十足。透过玻璃屋顶，游客能够看到蔚蓝的天空和飘浮的白云。

正对着中央大厅入口的是一整面落地玻璃。落地玻璃将外面的园林美景展现无余。两侧墙面上的多边形窗口则巧妙地将室外生机勃勃的绿色景观借入室内。

七、空间探究

苏州博物馆新馆既创造性地继承了苏州古典园林中的主要空间特点，又体现了现代博物馆空间序列的布置规则，是一座既有古典韵味又有现代创新的别具一格的园林博物馆。新馆中整合度最高的区域呈环形分布，基本上形成了一条闭合线路，串联起博物馆的大部分展览空间。馆内的主要展览空间分布于西侧，次要展览空间与行政空间则分布于东侧。

苏州博物馆新馆既是一座博物馆，又是一座现代化建筑，更是一件精美绝伦的艺术珍品。

贝聿铭先生，这位享誉世界的建筑大师，用自己真挚的情感和丰富的经验，将自己的封笔之作留给了故乡。他赋予了苏州古老的历史街区鲜活的新生命，用建筑艺术的方式，完美地拉近了他与故乡苏州之间的时空距离。他的赤子情怀、他的创新精神、他的卓越智慧，将伴随着苏州博物馆新馆这座精致的建筑永存于世间。

第二节　建筑艺术的欣赏方法

一、建筑艺术欣赏基础知识

（一）历史知识

建筑都是一定历史时代的产物。建筑的美都打上了一定历史时期的政治、哲学、伦理观念和审美倾向乃至技术特点的烙印。因此，要想理解和掌握建筑丰富多彩的形态，以及建筑美所蕴含的多种艺术韵味，我们就必须了解一定历史时期的物质文化与精神文化的内容和特点。只有掌握了这些知识，才能全面地欣赏建筑的美，因为不仅建筑整体的造型受到一定历史时期各种意识和技术的支配，而且各种部件的安置、空间与色彩的安排都与一定历史时期的各种文化因素有关。如北京故宫太和殿的雄伟造型显然是皇权意识的体现，而内部空间里那豪华气派的柱子和金光灿烂的色彩也无一不与皇权意识有关。如果我们了解了这些历史背景，我们在欣赏时就会发现这种造型及其内部构件、色彩布置和建筑的功能及艺术意境是完全吻合的，我们对建筑形式美的欣赏，以及在欣赏的基础上所做出的审美判断就会合情合理。

（二）建筑及建筑美的知识

建筑作为人类智慧的结晶，有自己的特点与规律，而建筑美不仅与建筑的特点有关，也与一定的艺术规律和法则有关。所以，要欣赏建筑的美，就要了解建筑的特点，掌握关于建筑的一般知识，懂得建筑美的形式规律和艺术规律。当然，掌握一定的建筑知识并不要求我们像建筑师那样，全面掌握建筑的技术原理、设计规范，而是要求我们懂得建筑的一般特征。当然，仅懂得关于建筑的一般知识是不够的。对建筑的审美主要是依据建筑美的艺术规律进行的，所以，我们还必须掌握一些关于建筑美的基本法则。如此，我们才能懂得建筑美在何处、美从何来，才可以从容地享受建筑所呈现的形体美、空间美、色彩美。这时，建筑的造型、色彩等对于我们来说才真正是"有意味的形式"，建筑也才会成为我们的审美对象，而不是令人眼花缭乱、理不出头绪的堆砌物。

（三）其他艺术知识

建筑基本上是空间造型艺术，但它又常常是融合了多种艺术因素的综合性艺术。雕刻、绘画、工艺美术常常是建筑中不可缺少的组成部分。这些在中外古典建筑中比比皆是。欧洲建筑从古希腊时代起就十分重视雕刻、绘画等艺术手段对烘托建筑的造型、突显建筑的主题以及彰显整个建筑风格的作用。帕特农神庙壮美绝伦，其侧墙及两端第二层列柱的爱奥尼克式檐壁上连续的浮雕，不仅生动地记

录了雅典城内的盛况，而且有力地烘托了整个建筑壮观、浑厚的形象及其精神主题，使恢宏的列柱更具神采，而这座神庙大殿内天棚上用红、蓝、金色画成的图案更加强了神庙空间既柔和又神秘的气氛。正因为建筑与这些艺术常常结合为一体，所以我们在欣赏建筑时，就应掌握这些艺术的有关知识。如此才能获得丰富的审美观感。

在形式美方面，建筑与有些艺术还有"血缘"关系，如音乐。人们常说"建筑是凝固的音乐，音乐是流动的建筑"。这可以说是用最简单的判断道明了建筑与音乐的"宗族"关系。对于审美者来说，如果对音乐有一定的了解，那么当他审视建筑艺术时，对艺术的想象就会更广阔，所获得的美感也会更多样。

二、建筑艺术欣赏基本法则

对建筑的审美者来说，了解了建筑审美的特点及审美者自身艺术修养的重要性之后，还应了解建筑的审美技巧。这正如从事文学创作或艺术创作的人，在学了文学创作或艺术创作的原理之后，还应掌握运用原理进行创作的技巧一样。

就建筑艺术活动的一般规律来说，建筑师创作建筑艺术的过程，是从观念存在到现实存在的过程，是一个从精神到物质的过程；而审美者欣赏建筑艺术，是从客观存在的物质实体——建筑出发，通过艺术品评和分析得到美的享受、善的启示，收获精神食粮的过程。所以，我们应当从建筑艺术的具体形象、色彩语言以及点、线、面等形式因素出发，依据建筑形式的特点，一步一步地由建筑的形式等外在因素深入建筑的内在因素中。严格地遵循这一过程进行操作，是有效地欣赏建筑艺术美的根本技巧。在这个基础上，审美者再运用具体的技巧，就可以顺利地欣赏建筑了。建筑艺术欣赏基本法则主要有下面三条。

（一）比较建筑造型及部件安置与建筑形式美规律

建筑的造型是各种各样的，有的对称，有的不规则，还有的看上去奇奇怪怪。这些不同的造型形成了建筑丰富多彩的风格。面对造型不同的建筑，我们先要看它的几何形体，然后再看这些形体是由哪些构件和因素组成的，这些物件之间的联结方式是怎样的。了解了这些以后，就可以用所掌握的建筑艺术美的规律来衡量建筑了。只要它符合这些规律，如变化、统一、微比、对比、和谐、均衡，我们就可以判断这座建筑是美的，反之则不美。一般来说，符合形式美的建筑都是美的。在这个前提下，如果要进一步判断建筑艺术价值的高低，就要看它与同类建筑相比，有无个性。如果它的造型与众不同，如悉尼歌剧院的造型很新颖，那么它的艺术价值就高；反之，艺术价值就低。个性是艺术的生命。有生命的建筑一定有个性，但有个性的建筑往往是不会违背一般的形式美的原则的，因为遵循形式美的规律是建筑获得个性的条件。

（二）分析建筑语言的象征、隐喻意味

建筑往往会表达某种观念、情感，而我们对其观念与情感内容的把握和分析不能从主观出发，只能从建筑本身出发。这就要求我们抓住建筑形体构成的方式，然后一步一步地读懂建筑形体中蕴含的思想和情感。要想看出建筑形体的象征和隐喻意味，可从四个方面入手。

1. 构图的象征与隐喻意味

通过建筑的构图把握建筑形体的象征与隐喻意味，可根据不同的对象分别从单体和群体着手。欣赏单体建筑可以看其顶部的构成方式、立面的构成方式和台基的构成方式。这些方面的构成方式往往会直接表明建筑的象征意味。如北京天坛的祈年殿就是由屋顶、墙体、台基几个"圆"顺次构成的，象征和隐喻"天圆"，表达的是中国人当时的一种宇宙观。欣赏群体建筑则要先抓住序列组合的方式，再看组合的构图。北京故宫的各主要建筑，如正阳门、太和殿、保和殿，包括天安门城楼，均以严谨、稳重为特征。在整个建筑群中，它们处于中轴线上，显现出一种"安"态。中轴线两边又有序地排列着大大小小几百座建筑，而这些建筑以自己较小的形体衬托着太和殿等中轴线上的主体建筑，呈现出一种"和"态。我们把握了这一庞大的建筑集群的序列组合方式后，就可以领悟其"安"与"和"统一的象征意味了。它表达了一种天下太平、和睦美满的理想。

2. 色彩的象征与隐喻意味

色彩是建筑语言中十分活跃的因素，它往往能神奇地表现出某种观念、情感，所以抓住色彩的特点，往往可以较为顺利地读懂建筑所要表达的意味。例如北京的天坛，其基本的色彩或者说主要的色彩是青色。这种青色象征着苍天，以红色为主要色彩。红色象征着太阳，表达了中国人对太阳的基本认识和崇拜心理。与日坛相对，月坛坛面表达了当时中国人的天道观。而北京的日坛坛面则以白色为主要色彩。白色象征着月亮，表达了中国人对月亮的基本认识和崇拜心理。我们如果认真地品味建筑所使用的色彩，就可以从另一角度把握建筑所表达的思想意识和各种情感。

3. 数字的象征与隐喻意味

数字是建筑的一种神奇的语言。没有情感的数字，经过人工的处理，却可以在建筑中隐喻某种理念，表达某种微妙的感情。如中国的佛塔建筑在数的选择上就十分讲究。这种讲究并不是出于对技术的考虑，而是出于对建筑表达意念、宣传佛教精神的考虑，如六边形佛塔的"六"、十二边形佛塔的"十二"都有特殊的含义。有时园林建筑中也常常借助数字表达某种观念。由此可以看出，数字在建筑中的作用是极为丰富、极有韵味的。所以，我们在欣赏建筑时，就不能不抓住数字的象征和隐喻意味。

4. 物件的象征与隐喻意味

通过物件来欣赏建筑时，我们首先要了解物件的特点，然后从形式美的角度审视其造型特点等，在此基础上，再来分析这些具体物件的象征与隐喻意味。这里以古希腊的多立克柱式、爱奥尼克柱式、科林斯柱式三种具有代表性的柱式为例。多立克柱式质朴、壮实、明快、有力，象征着男性的阳刚之美；爱奥尼克柱式挺拔、秀雅；科林斯柱式的造型繁多，比爱奥尼克柱式更纤细，装饰性更强，象征着苗条少女的精致之美。这种从具体物件入手展开欣赏的方法有它的优势：通过具体的物件的造型特点来分析、破译建筑的象征和隐喻意味比较容易，也更符合人们的思维规律。我们对一座建筑的具体物件有了较清晰的认识后，就能较为准确地对建筑做出审美评价了。

（三）分析建筑与周围环境氛围的关系

建筑与周围环境具有十分密切的关系。一般来说，优秀、杰出的建筑往往与周围的自然环境、社会环境配合得很好，如澳大利亚的悉尼歌剧院、美国的国家美术馆等都是这方面的代表。美籍华裔建筑大师贝聿铭先生曾说：一座好的建筑应该能适应周围环境。它不是力求在那里表现自己，而是应该去改善、美化和丰富周围环境。所以，我们在欣赏建筑的时候，应特别注意建筑与周围环境的关系。

艺术鉴赏

如果从这一角度来欣赏建筑的美，那么我们不仅可以获得丰富的审美观感，而且可以更好地理解建筑特有的美学品格。

三、中外经典建筑风格

建筑的风格丰富多彩，可以说，有多少建筑精品，就有多少建筑风格。正是这些争奇斗艳的建筑风格，将人类建筑的历史点染得美不胜收，为人类的物质文明和精神文明建设立下了不朽的功勋。在这里我们概述一下人类建筑史中具有代表性的建筑风格类型。

（一）中国古代建筑风格

就建筑体系而言，中国传统的建筑体系主要包括两大类：一类是木构架体系，另一类是砖石体系。在木构架体系中，最成熟、风格最突出的建筑是房屋类建筑，包括宫殿、民居、亭台楼阁等。在砖石体系中，风姿卓绝的建筑是塔类、墙类、桥类以及陵寝类建筑。

就总体风格来看，中国古代建筑风格主要有两个特点：一是和谐化与伦理化统一，二是诗化与自然化统一。这两种风格既较为稳固地表现在某类建筑上，又常常综合地体现在某些建筑中。

和谐化与伦理化统一常体现于房屋类建筑与陵寝类建筑上。这些建筑无论在单体造型还是群体组合方面都讲究对称、中心突出、层次分明，其形体、色彩都符合既定规则，从而构造了一种和谐统一的建筑气氛，并通过这种气氛，表明相应的伦理规范。

诗化与自然化统一的风格则主要体现于园林建筑中。园林建筑是中国建筑的又一种主要形式，集中地体现了中国这个诗的大国的人民丰富的想象力和独特的思维方式。园林建筑的造型可以说是用木石写成的立体诗。中国诗歌讲究含蓄，常常在情与景的交融中构造意境，突出主题。而中国的园林建筑也是如此，它们往往用一山一石、一草一木巧设布局，将美的意趣暗含其中，再通过整体的谋篇布局，突出主题。如苏州的网师园，就以树木、花草、鸣禽、游鱼以及亭台轩榭构造出一幅江南水乡的立体图，在动与静、隐与显的意境中，凸显了园林主人的"江湖归隐"之意。整个园林布局充满诗情画意。不仅如此，中国的园林在追求诗化的同时，也追求自

明十三陵

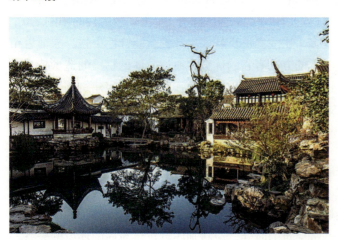

苏州网师园内景

然化。这种自然化的最突出表现就是园内的景观尽可能保持了自然景观的风貌。在园中，山是模拟自然界的峰峦壑谷，水是自然界中的溪流、瀑布、湖泊的基本形式，植物也反映着自然界中的植物群体构成的那种群芳竞秀、草木争荣的自然图景。园内的景观追求的是"虽由人作，宛自天开"的自然化的真意、真景、实感。大自然的灵气美态赋予了中国园林融天地于一隅的杰出的艺术风格。这样的艺术风格充分体现了中国传统"天人合一"的宇宙意识。

当然，中国古代建筑的这两种风格不是隔离的，它们有时又综合表现于某类建筑中。如房屋类建筑，从基本风格来讲，追求的是和谐化与伦理化的统一，但诗化与浪漫主义的情怀又常常通过某些主要部件透露出来。最有代表性、最能说明这一特点的部件是大屋顶。中国的园林也是一样，其基本格调是诗化、自然化、浪漫的，但园林中的众多亭台楼阁又常常或方或圆，或对称或不对称地表现出一种秩序、和谐、规范之美。

中国古代建筑还有许多风格。这里所列举的仅仅是主要的两种，当然不能概括完全，但从这两种风格中我们足可窥见中国古代建筑的历史风范和无限的艺术魅力。

（二）西方建筑风格

西方古代建筑主要以石块砌垒，因而不仅众多著名的建筑得以保存下来，而且这些不同年代的建筑之间的继承、变革关系十分明显。

1.古希腊建筑风格

古希腊文化是欧洲文化的源泉，因此，谈西方建筑及其风格，首先不能不谈古希腊建筑的风格。古希腊建筑风格的特点主要是和谐、完美、崇高。而古希腊的神庙建筑是这些风格特点的集中体现者，也是古希腊乃至整个欧洲最伟大、最辉煌、影响最深远的建筑，就某方面来说还是一种规范和高不可及的范本。

上述风格特点在古希腊神庙的各个方面都有鲜明的表现。首先是柱式。古希腊的柱式不仅是一种建筑部件的形式，而且更准确地说，它是一种建筑规范和风格。这种规范和风格的特点是追求建筑的檐部（包括额枋、檐壁、檐口）及柱子（柱础、柱身、柱头）的严格和谐的比例和造型规范。古希腊最典型、最辉煌、意味最深长的柱式主要有三种，即多立克柱式、爱奥尼克柱式和科林斯柱式。这些柱式不仅外在形体直观地显示出和谐、完美、崇高的风格，而且其比例、规范无不体现出和谐与完美的风格。

在古希腊建筑中，不仅柱式以及以柱式为构图原则的单体神庙建筑生动、鲜明地表现了古希腊建筑和谐、完美、崇高的风格，而且以神庙为主体的建筑群体也常常以更为宏伟的构图表现了古希腊建筑和谐、完美、崇高的风格。这里最有代表性的建筑群体恐怕非雅典的卫城莫属。卫城是古希腊人进行祭神活动的地方。它位于雅典城西南的一个高岗上，由一系列神庙构成。卫城的入口是一座巨大的山门。山门向外突出两翼，犹如伸开双臂迎接四面八方前来朝拜的人们。左翼城堡之上坐落着胜利神庙，这对山门两侧不对称的构图起到了均衡作用。山门划分为两段，外段为多立克式，内段为爱奥尼克式。其体量和造型都处理得恰到好处，既雄伟壮观，又避免了因体量过大而影响卫城内主体建筑的效果。卫城内部，沿着祭神流线，布置了雅典娜像、主体建筑帕特农神庙和伊瑞克先神庙。卫城的整体布局考虑了祭典序列和人们对建筑空间及形体的艺术感受，主次分明，高低错落。无论身处其间或是从城下仰望，都可看到较为完整的艺术形象。

2. 古罗马建筑风格

古罗马建筑是古罗马人沿袭伊特鲁里亚人的建筑技术，继承古希腊的建筑成就，在建筑形制、技术和艺术方面广泛创新的一种建筑风格。古罗马建筑在公元1—3世纪处于极盛时期，达到西方古代建筑的高峰。古罗马建筑的类型很多，有罗马万神庙、维纳斯神庙，以及巴尔贝克太阳神庙等。公共建筑有皇宫、剧场、角斗场、巴西利卡（长方形会堂）等。居住建筑有内庭式住宅、内庭式与围柱式相结合的住宅，还有四五层公寓式住宅。

罗马万神庙

古罗马的建筑理论家维特鲁威曾经指出，建筑的基本原则是"须讲求规例、配置、匀称、均衡、合宜及经济"。这可以说是对古罗马建筑特点及其艺术风格的一种理论总结。这些特点中显然有古希腊建筑和谐、崇高的风格内容，但是"合宜及经济"的杠杆又将古希腊风格的神意转变为世俗的人意。这一点可以直接从建筑类型、建筑外观的设计方面看出。

3. 哥特式建筑风格

哥特式建筑是11世纪下半叶起源于法国，13—15世纪流行于欧洲的一种建筑风格，常被使用在欧洲主教座堂、修道院、教堂、城堡、宫殿、会堂以及部分私人住宅中。其基本构件是尖拱和肋架拱顶，整体风格为高耸瘦削。

哥特式建筑以卓越的建筑技艺表现了神秘、哀婉、崇高的强烈情感，对其他艺术有重大影响。其魅力来自比例、光与色彩的美学体验。这种建筑虽曾在欧洲全境流行，但在文艺复兴时期一度被貌视。

18世纪，英格兰开始了一连串的哥特复兴运动。此运动后来蔓延至19世纪的欧洲，并持续至20世纪，主要影响教会与大学建筑。

在哥特式建筑中，享有崇高声誉的教堂比比皆是。其中，法国的巴黎圣母院、意大利的米兰大教堂、

德国科隆大教堂

德国的科隆大教堂就是代表。它们的外部造型、细部装饰以及内部空间的结构,都既充分地反映了哥特式建筑的一般风格特点,又有十分鲜明的个性。所以,人们谈起哥特式建筑,往往都要以它们为例。

4. 巴洛克建筑风格

巴洛克建筑是17—18世纪在意大利文艺复兴建筑的基础上发展起来的一种建筑和装饰风格。巴洛克建筑的特点是外形自由,追求动态,喜好富丽的装饰和雕刻以及强烈的色彩,常用穿插的曲面和椭圆形空间。

巴洛克一词的原意是畸形的珍珠。古典主义者用它来称呼这种被认为是离经叛道的建筑风格。这种风格在反对僵化的古典形式、追求自由奔放的格调和表达世俗情趣等方面起了重要作用,对城市广场、园林艺术以至文学艺术等都产生了影响,一度在欧洲广泛流行。

巴洛克建筑主要有四个方面的特征。第一,炫耀财富。巴洛克建筑常用精细的加工、刻意的装饰显示其富丽与高贵。第二,常采用非理性组合手法产生反常与惊奇的特殊气氛。第三,充满欢快的气氛。巴洛克建筑承续了文艺复兴的传统,其体现出来的人性的解放带来了前所未有的欢快气氛。不过因为巴洛克建筑走上了享乐至上的"歧途",所以它的欢快气氛虽常常使人激动,让人欢悦,但难显伟大与崇高。第四,标新立异,追求新奇。这是巴洛克建筑风格最显著的特征。巴洛克建筑突破了传统建筑的构图法则和一般形式,抛弃了绝对对称与均衡,以及圆形、方形等静态平面形式,采用以椭圆形为基础的S形、波浪形的平面和立面,使建筑形象产生动态感;或者把建筑和雕刻混合,以求新奇感;或者用高低错落及形式构件之间的某种不协调,以求刺激感。著名的巴洛克艺术大师波若米尼设计的圣卡罗教堂是全面体现巴洛克建筑风格特征的代表作。

 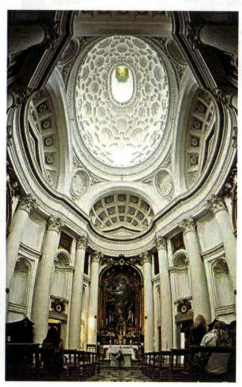

罗马圣卡罗教堂

艺术鉴赏

5. 现代主义建筑

现代主义建筑是指20世纪中叶在西方建筑界居主导地位的一类建筑。这类建筑的代表人物主张建筑师要摆脱传统建筑形式的束缚，大胆创造适应工业化社会的条件、要求的崭新建筑。因此，现代主义建筑具有鲜明的理性主义和激进主义的色彩，又被称为现代派建筑。

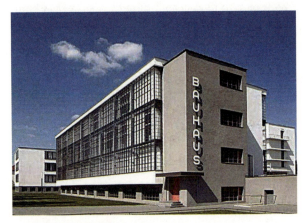

德国魏玛市包豪斯校舍

从格罗皮乌斯、勒·柯布西耶、密斯·凡·德·罗等现代主义大师的言论和实际作品中，我们可以看出他们提倡的有关现代主义建筑的一些基本观点：

一是建筑要随时代而发展，现代建筑应同工业化社会相适应。

二是建筑师要研究和解决建筑的实用功能和经济问题。

三是建筑师要积极采用新材料、新结构，在建筑设计中发挥新材料、新结构的特性。

四是建筑师要坚决摆脱过时的建筑样式的束缚，放手创造新的建筑风格。

五是建筑师要发展新的建筑美学，创造建筑新风格。现代主义建筑的代表人物提倡新的建筑美学原则，其中包括表现手法和建造手段的统一、建筑形体和内部功能的配合、建筑形象的逻辑性、灵活均衡的非对称构图、简洁的处理手法和纯净的体形。

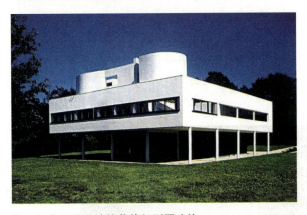

勒·柯布西耶设计的萨伏伊别墅建筑

练习

- 5～6人为一组，根据以上基础知识，选择自己喜欢的几座建筑，按流派进行归类，并进行鉴赏。

中国部分当代建筑欣赏

一、北京中信大厦

北京中信大厦，是中国中信集团总部大楼，占地面积达 11 478 平方米，高 528 米，地上有 108 层，地下有 7 层，总建筑面积达 43.7 万平方米。它的外形设计仿照的是中国古代传统礼器之重宝——"尊"，取"天圆地方"之意，故它又名"中国尊"。它自下而上自然缩小，中部略有收敛，顶部则逐渐放大，呈双曲线外观造型，高耸直入云端，表现出顶天立地的气势和庄重典雅的东方神韵。

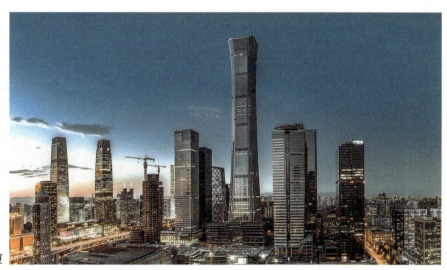

北京中信大厦

二、国家体育场

国家体育场又名"鸟巢"，位于北京奥林匹克公园中心区南部，是北京 2008 年奥运会、残奥会的主会场。"鸟巢"总占地面积约为 21 公顷，可容纳观众 9.1 万人。北京奥运会结束后，"鸟巢"成为北京市民开展体育活动、享受体育娱乐的大型专业场所，也是地标性的体育建筑和奥运遗产。

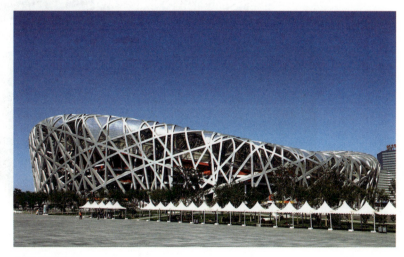

国家体育场

艺术鉴赏

"鸟巢"的造型新颖别致且富有情趣，宛若用树枝编织成的鸟巢，又像一个摇篮，充分寄托着人类对未来的希望。

三、中国美术学院象山校区

中国美术学院象山校区如诗似画，既像一座公园，又宛若世外桃源，是著名设计师王澍（2012年获得全球建筑领域最高奖、"建筑界的诺贝尔奖"——普利兹克建筑奖，是我国第一个获此殊荣的建筑设计师）的代表作之一，是融建筑、空间、园林绿化、自然环境于一体的中西合璧式的开放式的现代艺术校园。

该校区依山而建，掩映于青山绿水之中，注重校园整体环境的意境营造和生态环境保护，注重设计穿越山水、建筑的漫游环路。建筑中的宽大走廊，山边、水边的小屋等，都是既可展览，又可进行学术讨论的多样性教学交流空间，使校园成为自然景观与人文相结合的唯美浪漫的艺术殿堂。

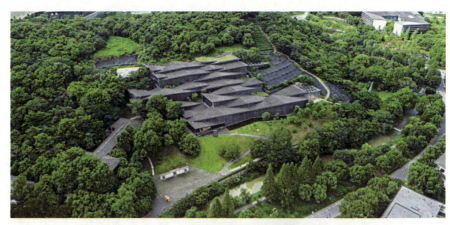

中国美术学院象山校区

四、上海金茂大厦

上海金茂大厦，又称上海金茂大楼，是一座集现代化办公楼、五星级酒店、会展中心、商场等设施于一体，糅合了中国塔形风格与西方建筑技术的多功能、综合性摩天大厦，是上海的一座地标性建筑。

上海金茂大厦由美国芝加哥著名的SOM设计事务所的设计师Adrian Smith主创设计。楼高420.5米，地下有3层，地上有88层。若再加上尖塔的楼层，整个大厦共有93层。大厦的整体造型以中国宝塔为设计灵感，将现代建筑潮流与中国传统建筑风格完美结合，既有现代时尚气息，又有浓郁的民族风格，堪称国际上后现代建筑艺术的佳作。顶端高耸入云，如同绽放的白玉兰花。上海金茂大厦与附近的东方明珠广播电视塔和错落有致的楼群一起构成了一道雄伟壮观的都市风景线。

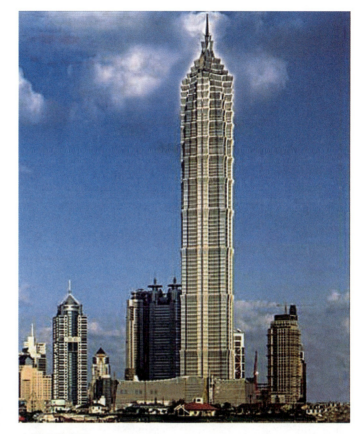

上海金茂大厦

五、台北101大楼

台北101大楼原名台北国际金融中心，由建筑师李祖原设计。101大楼高509米，地上有101层，地下有5层。其英文名称Taipei 101中的Taipei除代表台北外，还有"Technology、Art、Innovation、People、Environment、Identity"（技术、艺术、创新、人民、环境、个性）的意义。

台北101大楼形似一枝高耸挺拔的竹子，融合了东方古典文化和中国台湾本土文化的特点，象征着中华民族文化生生不息。

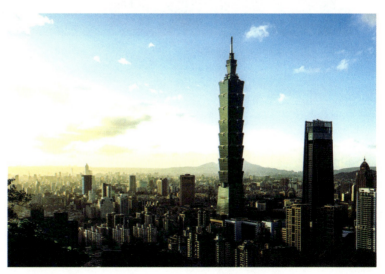

台北101大楼

大楼运用高科技材料和创意照明，营造了清晰明丽的视觉穿透效果。

台北101大楼是台湾经济发展的重要标志之一，同时也是台北市的标志性建筑之一。

六、广州电视塔

广州电视塔是广州市的地标建筑。塔高约600米，其中主塔体高约450米，天线桅杆高约150米。塔身是镂空的钢结构框架。中部扭转，随着塔身盘旋而上，其直径逐渐减小，形似细腰，故广州电视塔又被称为"小蛮腰"。

广州电视塔的造型清新脱俗、轮廓分明，极具东方神韵，与珠江交相辉映，是广州新中轴线上的亮丽景观。它妩媚、柔美的建筑风格与本土文化完美契合。

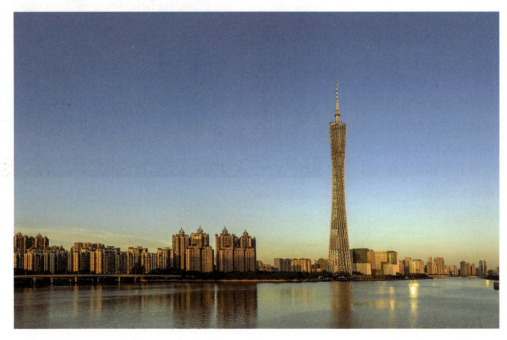

广州电视塔

第二单元

绘画艺术欣赏

第一节 绘画艺术的语言

一、绘画艺术语言

绘画是依赖视觉感受和欣赏的视觉艺术。它运用点、线、面以及形、光、色等造型手段，在二度空间中塑造具体的、个性化的视觉形象来反映生活，表达创作主体的审美感知和审美理想。由于绘画属于静态艺术，因此它难以像文学、戏剧那样表现动作持续和事物发展的全过程，只能截取这个过程中的一瞬间，即某一片段的形象或场景来表现生活。

（一）点、线、面

在我们日常所见的平面设计的作品里，无论多么复杂的形象都是由点、线、面三个基本要素构成的。设计者将点、线、面按照美的形式法则与一定的秩序进行分解、组合，创作出新的视觉传达的画面效果。点、线、面不仅是各种艺术中的基础，也与生活中的物象有着密切的关系。接下来我们就深入地了解点、线、面之间的关系与表现规律。

1. 点

从几何学的角度讲，点不具有大小，只具有位置。而造型艺术中的点既有大小，也有面积和形状。我们所看到的点是相对于线与面的一个概念。比如一扇窗在我们眼前是一个面，而放在一栋高楼上看就是一个点，或者高楼放在一个城市的大背景下看也是一个点。所以，相对大的形常被视为面，相对小的形则常被视为点；相对细长的形常被视为线，相对宽阔的形则常被视为面。

点的基本形态可以分为抽象形态与具象形态两大类。抽象形态一般是几何与自由形状；而具象形态包含我们所见到的人、物、自然景象的图形。

不同的工具、不同的纸张画出来的点效果不同；相同的工具、不同的画法画出来的点效果也不同。一般来说，面积越小的形，点的感觉越强，面积越大的形则越有面的感觉，不过越小的点在视觉上的存在感也越弱。点的视觉形象可以是实的，也可以是虚的；可以是正形，也可以是负形：表现出来的效果各不相同。

点的轮廓简洁、清晰时，效果强有力；相反地，点的边缘模糊或中空时，效果会较弱。大小不同的点

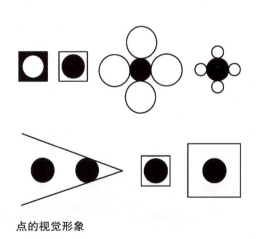

点的视觉形象

处在同一平面上，会让人对空间距离感产生错觉。面积大的点让人感觉离得近，面积小的点让人有后退感，这也是我们常说的近大远小。

2. 线

点的移动产生线。几何学上定义的线没有粗细，只有长度、方向与形状，但在视觉表现中则不然。我们可以把各种相对细长的，不具有面或点倾向的形态归为线。视觉艺术中线的形态与表现效果非常丰富。

此弧线让人感觉很有弹性，有反向的支撑力，因为其曲线率一致

此弧线从下向上的曲率逐渐变大，所以有一种向上伸展的动力，仿佛种子破土发芽

手绘的曲线表现出柔弱无力的感觉，原因就在于线的曲度变化无常，使力不断地被破坏并散失

不同线的效果

线的种类可以分为规则形和不规则形（也可以说是自由形态）。根据形状，线可以分为直线与曲线。直线包括折线，曲线则包括弧线及各种不规则的自由曲线。

直线的形态较为单纯，曲线的形态则十分丰富。不同曲线的表现效果有明显的差异。在赏析中我们要特别注意它们意向的区别。

从表现的方法看，借助工具画的线具有规矩的感觉，徒手画的线则自由而富有变化，有随意感。用不同工具画出来的线的效果是有差异的，用相同的工具和不同的画法画出的线效果也大相径庭。我们需要了解各种工具表现的效果，大胆尝试新的表现方法，并灵活运用于创作中。

线的要素遍及绘画、雕刻、设计等各个造型领域，而且越抽象的作品，线的作用越重要。线是物体抽象化表现的有力手段。即使脱离具体的形来观察，线本身也依然具有卓越的造型力。能够体会到这些意向才能在设计中正确地运用线。

吴冠中《帆》

线的意向来自自身的形态特征，并非人为可以附加的，所以用心去体会才是最重要的。我们在观察的时候不要带着先入为主的观念去对号入座，而应遵从自己的内心感受。从一般意义上讲，直线比较简单、率直，曲线则较为柔和、婉转；粗的线厚实、有力，细的线则单薄、柔弱。但是意向远非如此简单，以曲线为例，用工具画的曲线与徒手画的曲线就大有区别。

中国艺术中对线的运用达到了其他文化难以企及的高度。艺术家们对线条意象的理解、对线条表现性的把握充分体现了他们对文化意境的追求，如著名画家吴冠中的作品《帆》。

3. 面

面是指面积较大的块形，是相对于面积较小的点而言的。

面的形态可以从外轮廓和填充效果两个方面分类。

（1）面从外轮廓方面可以分为抽象形态的面和具象形态的面。抽象形态的面包括几何形面和自由形面。几何形面理性、简洁、有序；自由形面随意、多变、富有活力。具象形态的面包括人、物、自然景象的图形面，其表现效果视外形而不同。

（2）面从填充效果方面可以分为实面和虚面。实面是被颜色填充的平面，具有充实的体量感，给人坚实、稳定的感觉。几何形态的实面有整齐饱满的优点。而虚面有多种类型，常见的有封闭线所形成的中空面、开放线所形成的线集群面、点聚集形成的面等。由封闭线形成的面，其轮廓线越细，面给人的感觉越淡薄；反之，轮廓线越粗，面给人的感觉就越强烈。开放线所形成的线集群面和点聚集形成的面给人的感觉都较弱。点聚集形成的面给人体量感不厚重、不确定的感觉。

与点和线一样，面也有丰富的表情，这种表情取决于面的轮廓及其内部质感。轮廓所决定的面的表情与线的意象有关。直线形的轮廓庄重、严肃、有力度；几何曲线形的轮廓饱满、圆润、有张力；自由曲线形的轮廓柔和、随性、富有变化。面的内部质感决定的意象主要由所模拟的肌理效果左右，如柔软、粗糙、坚硬、细腻、光滑、蓬松等。

说到底，点、线、面是可以相互转化的。点扩大面积可以变成面，而面缩小了可以变成点；线延展到一定宽度就表现为面，缩短到一定程度就是点；众多的点能够连接成线，也能聚集成面；密集的线群也可以形成面；一块小的面在大的面的对比下，在视觉效果上会退化成点。这种相互转化的特点可以用来制造有趣的视觉效果。

（二）形、光影

1. 形

形是一种被视为平面的存在形式，即一种二维的空间区域或平面，是一种剪影或阴影形式的外观。千变万化的形可被概括为两大类，即有机形和几何形。二者之间有明显的界限。

在自然界中，大部分形是有机形，它通常是柔和的、轻松的、富有曲线性的和无规律的。在日常生活中，最普通的形是几何形，它通常是生硬的、刻板的、有规律的。总而言之，形表示了人眼感觉到的客观事物的外部形态，所以又被称为视觉形。

2. 光影

绘画中的光影是非常重要的。只有通过光影，画面才能产生体感，产生空间感，并且光影也是烘托某种气氛的重要元素。光影对于画面来说是非常重要的。光影画法是西方美学最基础的一种技法，区别于中国绘画技巧的单线描绘。简单地说，它就是真实地反映我们肉眼所能看到的事物，并用绘画手段，在有光线的情况下，将事物固有的质感、形

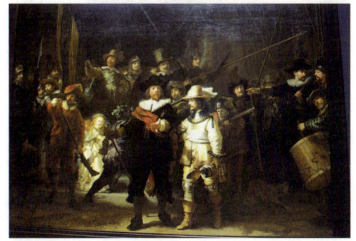

光影大师、荷兰画家伦勃朗代表作《夜巡》

体表现出来的一种技法。西方画家多采用光影画法作为画面表达技法，利用光影来突出主体物。中国画家还会采用水彩光影表现技法。这种技法也要求绘画者不能单纯从表象观察到光，而要在实际的构思中去灵活运用光。

在绘画时，由不同的观察角度，不同采光的角度、照度，得出的光影效果各异。然而，我们必须掌握光在绘画中的效应和光感。逆光突出了轮廓，侧光强化了体积，顺光则加强了明暗对比。善于运用光、感觉敏锐是艺术家应有的能力。

明暗是创造画面效果的一个重要因素，也是绘画表现的一个主要方面。明暗的产生源于光线和物体结构变化两方面的因素。不同的采光角度和不同的结构变化都会带来不同的明暗效果。光线赋予物体明暗，而我们通过画面的明暗来表现空间、体积、结构，同时也表现出一种光感。

现实生活中的光线往往是复杂多变的。常见的采光角度一般有顶光、侧光、逆光、顺光等。绘画中光的变化规律有"三大面"和"五大调子"。

"三大面"是指物体受光后被分成的三个大的明暗区域——暗面、亮面和灰面，也就是"黑""白""灰"三个面。"三大面"体现了物体基本的黑、白、灰关系。物体受光角度的不同直接体现在黑、白、灰的颜色变化上：受光是"白"，背光是"黑"，侧受光是"灰"。当然，物体结构的微妙变化会直接体现为黑、白、灰的多种层次。

"五大调子"是物体从受光面到背光面的基本变化规律，包括高光、灰部、明暗交界线、暗部、反光，其中明暗交界线是受光和背光的转折线。明暗交界线和轮廓线是形体表现上的两条生命线。暗部要比明暗交界线稍暗一些。在暗部里，离明暗交界线较远的部分会有一些反光，在表现时要注意适度，不要过亮。灰部与暗部则要保持一定的对比度，不要混淆。

（三）色彩

色彩是最具感染力的视觉艺术语言，是绘画艺术语言中最富有表现力的元素。色彩在绘画中可以创造气氛，表达思想及个人情感。即使不表现具体的内容和对象，色彩也能表现一定的情感和情绪。

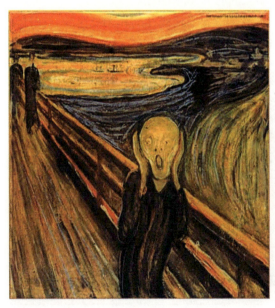

挪威画家爱德华·蒙克《呐喊》

色相是指色彩所呈现出来的面貌。倾向于红、黄、橙的色相，能使人联想到太阳、火焰等事物，从而产生温暖的感觉；而倾向于青、蓝、绿的色相，能使人联想到天空、海洋、远山等，从而产生寒冷感。冷暖色系除了传达出冷暖不同的感觉以外，还会带来其他的一些感受，如：冷色偏轻，暖色则偏重；冷色有稀薄的感觉，暖色则有密度大的感觉；冷色的透明感更强，暖色的透明感则较弱；冷色显得湿润，暖色则显得干燥；冷色有疏远感，暖色则有迫近感。色彩的明度与纯度也会引起人们对色彩物理印象的错觉。淡的亮色使人觉得柔软，暗的纯色则有坚硬的感觉。明度指的是色彩的明暗程度。纯度指的是色彩的饱和度和鲜艳度。色彩的色相、明度和纯度这三个属性有各自相对的独立性，既相互影响，又彼此制约。因为色相、明度和纯度的不同，色彩的

丰富变化就体现在色彩的结构和色彩之间相互对比的组合关系上。

色彩的象征意义因时代、民族、个人的修养和情绪的不同而有差异。在印度、泰国、马来西亚以及古代中国，黄色是皇室的代表色，相当高贵；但在亚洲西部的一些国家，黄色则象征了死亡。所以在绘画中，同一种颜色在不同的画家的作品中有不一样的含义，表达了不一样的情感。

色彩构成形式指的是色彩在画面中的布局。绘画要求各种色彩在空间位置上必须有机地组合，按照一定的比例，有秩序、有节奏地相互联系、相互依存、相互呼应，从而构成画面和谐的色彩整体。在色彩构图中，色彩的物理平衡和心理平衡的原理是建立在视觉经验的基础之上的。不同位置、形状、性质的色块给人的重量感是不同的。

点、线、面、形、光、色作为绘画艺术的构成要素是相辅相成和不可分割的。在绘画实践过程中，任何顾此失彼的表现方式都会有损整体美。

二、绘画的分类及主要特点

古人说："存形莫善于画。"在摄影术发明之前，绘画一直是直观记录形象和反映现实的主要手段。它是造型艺术中最主要的一种艺术形式，在美术门类中应用得最为广泛。绘画是一门需要使用一定的物质材料，运用线条、色彩和形体等艺术语言，在二维空间里通过构图、造型、设色等艺术手段塑造出静态的视觉形象或情境的艺术。创作主体根据自己的经验，描绘处于社会、自然和观念中的一切可视形象。

绘画种类繁多，范围广泛，大体可分为东方和西方两大绘画体系。根据不同的角度和分类标准，我们可以将绘画划分为不同的种类。如从使用的材料、工具和技法来看，绘画可分为中国画、油画、版画、水彩画、水粉画等；从题材内容和表现对象来看，绘画可分为肖像画、风景画、风俗画、静物画、历史画、宗教画、动物画等；从作品形式来看，绘画还可以分为壁画、年画、连环画、宣传画、漫画等。以上介绍的仅仅是绘画整体的分类方法，有些种类还可以细分。例如，中国画按绘画物质形式可以细分为壁画和卷轴画两大类，按装裱形式又可分为手卷、挂轴、册页等，按表现特点还可分为工笔和写意两类。

以中国画为代表的东方绘画和以油画为代表的西方绘画，由于受东西方不同的文化、哲学观的影响，各有自己的基本特征和历史传统，并由此产生了各自不同的表现形式和艺术特质。特别是在工具材料、构图视角以及艺术观念等方面，这两种绘画形成了明显的审美差异。我们在此将中国画与西方油画的差异归纳为四个方面。

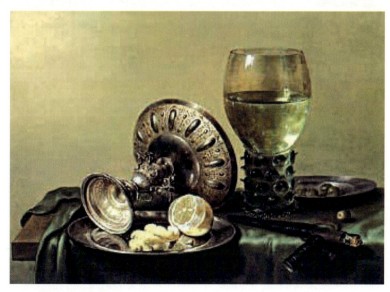

荷兰画家海达的静物油画

第一，中国画需采用毛笔、墨或颜料，在宣纸或绢帛上作画。"笔墨"是中国画技法和理论中的重要术语。鉴赏家往往是通过画家对笔墨的掌握与表现去判断一幅中国画的优劣。油画是西方绘画艺术中最有影响的画种，它是以油质颜料在布、木板或厚纸板上画成的。油画的颜料色彩丰富鲜艳，能充分表现物体的质感，使描绘对象显得逼真可信，具有很强的艺术表现力。而且油画的颜料还有较强的覆盖力，易于画面的修改，为画家的艺术创作提供了便利条件。

第二，中国画在构图方法上打破了时空的局限，多采用散点透视法，即可移动的远近法。由于不受焦点透视的束缚，构图变得灵活自由。例如，北宋张择端的《清明上河图》采用散点透视构图法，将北宋都城的民俗风光包罗进来，使人一览无余。而西方绘画则严格按照"近大远小"的焦点透视法，从某一固定视角去审视、描绘所能见到的景物。这种探索和追求也使得西方的绘画融入了科学和理性的精神。

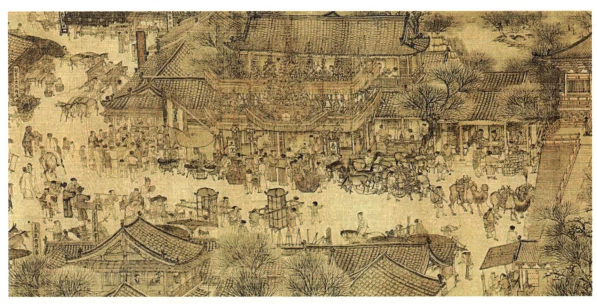

北宋张择端《清明上河图》（局部）

第三，中国画论里有"外师造化，中得心源"的观点。这种观点概括了艺术创作者与外界客观事物之间的密切联系，强调了艺术创作者既要深入生活实际，也要提高个人修养。中国绘画非常注重物象内在精神的传达与作者主观情感的表现。绘画意境的追求重点是"意"而不是"境"。元代以后，绘画更是进一步发展为"写意"。均匀流畅的中国画造型线条借助书法用笔的"提、按、顿、挫"发展独特的抒情趣味，这是中国画的基本特征与艺术特色。而西方油画追求对象的真实和环境的真实，为了达到逼真的艺术效果，在绘画中讲究比例、明暗、透视、解剖、色度、色性等科学法则，以光学、几何学、解剖学、色彩学等作为科学依据。与中国画相比较，西方油画是重再现、重理性的。

第四，中国画一般都是诗、书、画、印的有机结合。传统国画通常都需有题画诗、款书。题画诗往往指明画意，增加画趣，或抒发观感，使诗情画意交相辉映。款书一般包括作画的时间、地点，画家的姓名，以及标题、诗文、印章等。所以，欣赏中国画实际是一种对诗、书、画、印多种艺术的综合享受。西方油画则比较单纯，除了画面形象外，很少有其他点缀。

总之，东方绘画与西方绘画以各自独特的艺术魅力展示在人们面前，呈现对美的阐释。如今，随着东西方绘画艺术不断深入地交融，在西方现代绘画艺术中，我们看到了越来越多的与中国绘画相近的以意境为主的作品，有的画家甚至已经采用了与中国绘画相近的点与线结合的方式来进行创作，而中国绘画也在吸纳西方艺术营养的过程中发生着变化，充满与时俱进的时代感。

元代倪瓒《六君子图》

练习

● 根据绘画的基础知识，尝试分析以下作品的艺术语言。

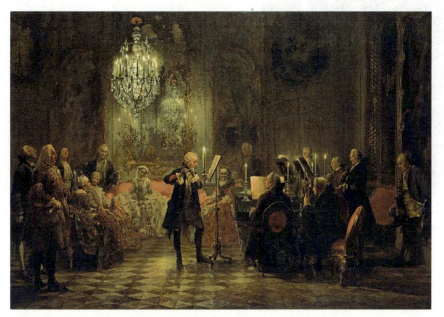

德国现实主义艺术家门采尔《腓特烈大帝在无忧宫的长笛演奏会上》

艺术鉴赏

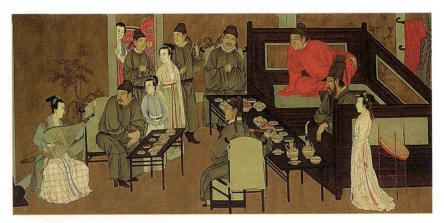

南唐画家顾闳中《韩熙载夜宴图》

● 结合下面两幅作品分析中西绘画艺术的区别。

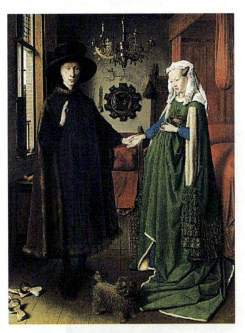

杨·凡·艾克《阿诺菲尼的婚礼》

明代陈洪绶人物画精品《来鲁直夫妇像》

课外拓展

一生追光的印象派之父——莫奈

法国印象派画家克劳德·莫奈既是印象派的代表人物,也是最有影响力的法国画家之一。

莫奈最著名的画作是1872年创作的写生画《日出·印象》:清晨,一轮圆浑鲜艳的红日倒映于雾气迷蒙、波光粼粼的海面。海上缓缓划行的小船和远处的港口、吊车、桅杆等在淡蓝色的薄雾中若隐若现,显得朦胧而神秘,给人梦幻般的感受。画家以淡紫、微红、蓝灰和橙黄作为主色调,笔触轻快跳跃、随意零乱,通过灵动多彩、变幻莫测的海水表现微妙的光色变幻和迷人的日出景色。这幅画突破了传统题材和构图的限制,注重视觉冲击的艺术感,以色彩而不是明暗作为画的主角,成为印象画派的开山之作。

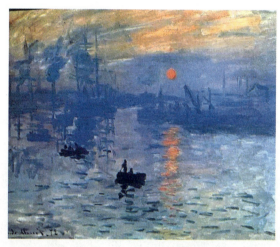

莫奈《日出·印象》

莫奈是光的虔诚信徒,长期探索体现光之美的方法。所以,莫奈的作品并不注重物体的轮廓,而是以色彩和光线的精巧运用而闻名。光才是他画作中的主角。他对景物的观察细致入微,能十分敏锐地捕捉光线的变化,善于在不同的时间从不同的光线和角度对同一对象做多次描绘,从自然的光色变幻中抒发瞬间的感觉。

1890年至1891年,莫奈分别在不同季节的早晨、中午、傍晚,仔细观察阳光照耀在同一干草垛上呈现出的不同色彩,完成了系列组画《干草垛》。《干草垛》被视为莫奈难度最高的作品。这组画作对光与影进行了完美的诠释。画的主角既不是远处的山,也不是广阔的田野,甚至不是干草垛,而是那些灿烂明亮、转瞬即逝的光。

热衷于追光的莫奈十年如一日地画着一个他深爱、迷恋了一辈子的女人,即他的知己兼妻子——卡美伊。

莫奈系列组画《干草垛》(部分)

1865年,莫奈在塞纳河遇到了18岁的少女卡美伊,从此深深地爱上了她。当初,莫奈的家人坚决反对他们在一起,他的父亲还中断了他的经济来源,这反而使两颗火热的心靠得更近。甜蜜而炽热

艺术鉴赏

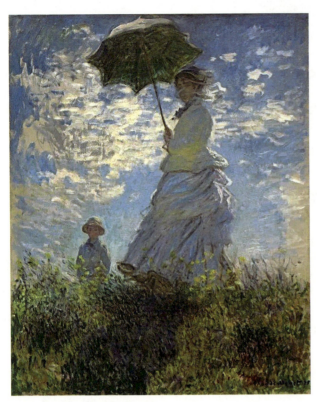

莫奈《海滨公园打伞的女子》

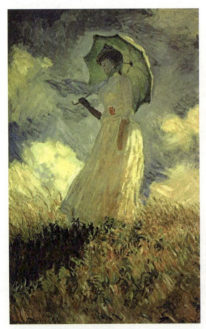

莫奈《撑阳伞的女子》

莫奈《临终的卡美伊》

的爱情使莫奈把创作灵感发挥得淋漓尽致。虽然莫奈的画作迟迟没有得到官方认可，但卡美伊一直陪伴着他，并于1867年为他生下一个儿子。1870年，他们的爱情终于感动了莫奈的家人。30岁的莫奈迎娶了23岁的卡美伊，得到了家人、朋友的美好祝福。在蜜月期间，莫奈和卡美伊度过了一生中最快乐的时光。在这短暂而幸福的日子里，莫奈不厌其烦地画着卡美伊。

此后多年，莫奈的画作仍然不被社会认可，生活依旧很拮据。1877年，本来体质就差的卡美伊再次怀孕，身体因此越来越差。迫于生计，莫奈不得不辗转到巴黎工作。由于经济窘迫，卡美伊没能得到良好的治疗，她的身体每况愈下。

面对病床上奄奄一息的妻子，莫奈却束手无策。他忍着巨大悲痛为她画下了最后一幅画像《临终的卡美伊》。卡美伊去世时年仅32岁。她多年陪伴莫奈过着穷困潦倒的生活，未能分享莫奈后来所获得的荣耀。莫奈对此抱憾终生。

莫奈的第二任妻子是艾莉丝。1890年，莫奈50岁，命运接连给了他沉重打击：艾莉丝和莫奈的大儿子先后离世，他自己则患白内障，视力下降。1897年，莫奈开始创作《睡莲》系列作品，直到1926年，共画过181幅《睡莲》，令人叹为观止。这时，他笔下的睡莲达到了出神入化的境界，作品也开始被收藏。其中的巨幅《睡莲》组画创作始于莫奈74岁高龄时，持续12年，直到1926年莫奈去世。

莫奈的《睡莲》组画是一部宏伟的史诗，倾注了他极大的创作热情，是他一生对光与色的总结。

他笔下的睡莲宁静、纯洁、温柔。他以高超的技法，在垂直的平面上描绘出波光粼粼的水面向远处延伸的视觉效果。赏画者站在画的旁边，仿佛伫立在池塘边，竟能够领略到"接天莲叶无穷碧，映日荷花别样红"的唯美开阔意境，从而感受到宁静祥和，如痴如醉。

莫奈是开创动态意境的先行者，用梦幻般的氛围和生动迷人的色彩，为抽象艺术家提供了颇具震撼力的灵感。

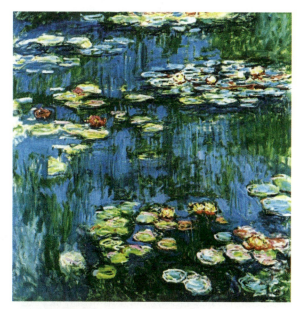

莫奈《睡莲》系列之一

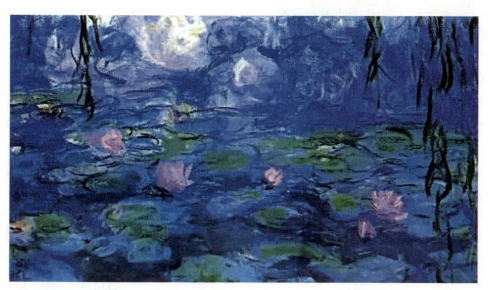

莫奈《睡莲》系列之二

第二节　绘画艺术的欣赏方法

一、绘画艺术欣赏基础知识

绘画的视觉特征决定了绘画欣赏的方式是看，因而提高绘画欣赏水平的唯一方法也是看。这说明欣赏是复杂的心理活动。而介绍和指导欣赏也有文字转换成视觉形象的困难，即使是诗一般的文字也难以再现五彩缤纷的图画世界。对一幅画条分缕析，往往会影响甚至破坏审美直观时所具有的综合体验。因而，关于绘画欣赏的理论只能起到启发的作用。

我国古代有"观画之法，先观气韵，次观笔意、骨法、位置、敷染，然后形似"（《画鉴》）的说法，西方则有探究作品功用、印证文化背景、衡量写实程度及分析形式构成的说法。前者强调看画主要看"气"——整个画面的生机活力，后者则注重作品的内容。这种差异是在不同文化传统习惯中形成的审美标准和角度的差异。今天，人们欣赏绘画时往往一看"画的什么"，二看"是否逼真"，费神地寻找故事情节、人物身份等，赞许的也只是"画得真像"。这种欣赏方法是不完整的、有缺陷的。它不是从直觉领悟作品开始，而是凭借某种理性的框架审视对象，把绘画作品当成了某种理论的说明或直接陈述。主题固然是一幅画作所具有的内涵，但寻找它并不是欣赏的目的。即便找到了主题也不意味着完成了欣赏过程。艺术的真实性仅仅是艺术的某种特性。"是否逼真"或"真就是好"只对某种风格而言才有意义，而且是很表面的。绘画语言中的形、光、色、结构等要素都是具有审美感染力的表象符号。不同艺术家运用它们的方式不同，因而其创作出的艺术作品各具个性。因此，对于欣赏者而言，面对风格各异的作品，欲获得欣赏的愉悦感，达到欣赏的层次，需要掌握一定的知识与方法。概括而言，绘画艺术的欣赏方法有以下几种。

（一）以理解的态度加以品评

在欣赏绘画作品之前，我们首先要确立自己理解的态度。所谓理解，即设法了解作品产生的原因和背景，作者想要说的内容，以及作品结构、形式的特征等。只有真正理解了这些内容，和作者的作品在感情上有了交流，欣赏者才可能做出比较准确的判断。欣赏和批评切忌有先入为主的成见。有人常常不研究作品，不了解艺术家的意图，就对自己看不惯的作品痛加"批评"。这种人的欣赏水平是很难得到提高的。

（二）了解绘画发展脉络，把握代表作品特征

历史并非仅仅把绘画留给我们，还在绘画中把人类的文化精神和理想启示留给了我们。创造了优

秀绘画作品的艺术家已随着时间远去了。我们今天面对绘画作品，实际上是在面对历史和艺术家思想感情的化石。对于作品尤其是古代绘画遗产，我们通常要在它诞生的时代背景下对之加以品评，并且与前代的、同代的或后代的绘画加以比较，方能找到它在绘画发展史上的准确位置，也才能理解这幅作品所具有的艺术美的真谛。

比如西方绘画经历了古代（古希腊和罗马），中世纪（公元5世纪到14世纪），文艺复兴时期（15、16世纪），17、18世纪以及近代、现代等大的历史阶段。各个历史时期的艺术理想和艺术表现风格都不相同。我们一般把文艺复兴时期到19世纪初的西方绘画称为古典绘画。古典绘画在造型上基本是写实的，作品很完整，其美学倾向是典雅与和谐。但整个古典绘画中又有风格的演变。从横断面看，各国的绘画面貌在时代风格的统一中又存在差异。例如德国的古典油画向来以高度细腻的面貌出现，内容往往深奥难解。德国是许多大哲学家的故乡，它的绘画就有很强的哲理性，有的作品甚至可以说是"哲学的图解"。又如，法国自17世纪后推崇辉煌华丽的宫廷古典主义绘画，大多数作品色彩明快，情境喧闹。人们在欣赏两国的作品时，将获得不同感受。因此，欣赏者应该逐渐积累文化史和艺术发展史的知识，力求把握绘画的发展脉络，从而进行具体作品的欣赏。

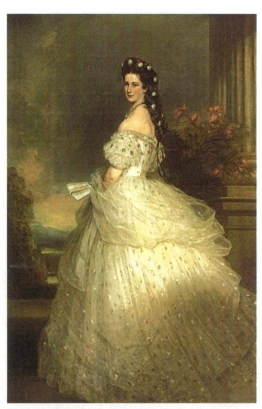

德国古典主义绘画大师温特哈尔特《奥地利皇后伊丽莎白》

绘画长廊光彩熠熠，其中闪烁着明珠般光辉的是各时代的代表作。在绘画历史的发展进程中，每一个时代、每一个国家或地区的绘画面貌总是以一些重要艺术家及其典型作品为代表的。人们称那些富有创造性的艺术家为"大师"，是因为他们的创造是超越前辈、影响来者的。他们的作品是一个时代的标尺，具有永恒的魅力。对这部分作品有较深的理解，就等于掌握了一些标尺。

（三）培养艺术形式感觉

欣赏的实质不是表面的观看，而是感觉。面对画作时，作品的整体面貌在瞬间便直逼眼帘。作品的艺术特征将触动、撩拨、撞击、刺激人的感官，使人产生审美的心理活动。欣赏者感觉的敏锐度决定了欣赏层次。这就要求欣赏者尽量像画家一样，具备对绘画形式语言的感受力。

线条是绘画诸要素中最生动的部分，是画家从现实中抽取出的一种有抽象意味的语言。线条的韵律支撑了全画的生机，尤其在以线造型为主的中国画中，线条是构成物象、表现画家情感的符号，也能使欣赏者产生各种联想：中锋行笔的线条灵活、富有弹性，侧锋挫笔的线条干涩厚重，呈波状起伏的线条给人优柔连绵之感，方刚短促的线条则造就坚挺硬朗之势……

形体在绘画中不仅指具体物象的形貌，还指这种形貌所暗示的情感倾向特征。通常说"△"表示稳定、平衡，"□"表示秩序、静态等。单独的形已具有含义，几组形体之间形成的相互关系和趋势更造就了画面的情感倾向。画中形象不是冷冰冰的形，而往往以它们的动态寓意传情，使写实性和象

征性融为一体。所以在欣赏时,对形体的感知能够帮助我们领略画作的内涵。

色彩是绘画中最富情感性质的要素。色彩作用于人的感官,会产生心理效应,这个原理业已被科学证实。例如,红色令人产生激动、昂扬的情绪;蓝色令人产生宽广、舒缓之感。但是,一般人通常注意的只是物体的"固有色",而不大注意色彩之间的相互影响与组合。在画家那里,色彩是被"感觉"到的,"色彩关系"比固有色更重要。比如描绘一片树林,不是用一种近似树叶的绿色就可以画出来的,而是将许多种颜料调合成不同的绿,然后将树林的形貌表现出来。作画需要"色感",欣赏也需要"色感"。

与色彩相关的是色调。色调是构成主题思想与意境的重要因素。一幅色彩丰富的画上必定有几种色调是主要的,造就集中而丰富、统一又有变化的美。

动感也是绘画中的重要因素,是通过构图和造型形成的某种感觉效果。在古代中国,艺术家们通常将"气韵生动"列为第一要义,强调画面的"活""生""畅",忌讳"滞""板""僵",体现了注重用绘画表达万物生命与生机的审美倾向,体现了"天行健,君子以自强不息"的积极的人生态度和对自然的认识。在许多绘画作品中,人物处在运动的瞬间状态。我们在欣赏作品时,可以从画面静态的形象联想到作品创作的前因后果,增强对所描述情节的领悟。

此外,在绘画中起作用的还有笔触、质感、体量感等因素。所有这些要素可以在一幅画中形成有机整体,但有时艺术家也侧重强调某种要素。有人把绘画艺术中的造型比作人的躯干,把线条比作人的神经,把色彩比作血液,把画家的情感比作灵魂,认为一件杰作就是一个以情感支配语言的艺术生命。

经常欣赏画作,思考画作的特点,在日常生活中也注意观察事物有意味的形式,就能培养良好的欣赏能力。因此,培养和增强欣赏力最重要的方法是多看。

(四) 尊重自我感受,尊重自己的直觉与联想

欣赏绘画作品是一种"见仁见智"的创造性活动。对于同一幅画作,欣赏者的年龄、阅历、修养等不同,其感受结果自然不同。人们欣赏绘画的动机在于希冀通过艺术理解历史文化及艺术自身的意义。绘画作品诞生之后,每个人都可以从自己的角度欣赏它,而它给予每个人的感受也不同。因此,在具备了一定的绘画知识和欣赏能力后,我们应充分尊重自己对绘画作品的直觉,在画作面前尽情展开自己的联想与想象。联想是绘画欣赏中的一种高级思维活动,是欣赏者把自己的经历、知识与作品的内涵相联系,进而认识、理解作品的过程。联想和想象是情感的双翼。欣赏者只有借助联想和想象,才可使欣赏的层次不断深化,从而达到最佳审美境界。

当然,由于绘画语言的丰富性和欣赏的角度、侧重点不同,人们在欣赏绘画作品时常常会产生分歧。因此,在欣赏的过程中,我们要秉承相互尊重和宽容的精神。

二、经典作品赏析

绘画世界蔚为大观。中国画和油画这两大画种分别是东方绘画与西方绘画的代表。在这里,我们以油画和中国画为主展开比较具体的讨论。在古代,虽然丝绸之路的开拓与佛教的传播促成了中国与外国美术的交往,但欧洲的绘画并没有很快传入中国。在很长时间里,东方绘画与西方绘画是独立发展的。只要我们掌握了欣赏这两种绘画的方法,对于欣赏其他绘画种类就可以触类旁通了。

（一）油画作品欣赏

在西方美术中，作品数量最多、影响最大的种类当推油画。油画作品容纳了宗教与世俗、神话与现实等极为丰富的艺术形象。

油画发明之前，西方的绘画主要是壁画。壁画常用于装饰教堂内部的墙壁和屋顶。我们可以把15世纪到19世纪中叶的油画概称为古典油画。它们的共同点是画面无论大还是小，都有一种完美的情境。拥有众多物象的场景经画家布局，形成层次分明的画面。这样的画面主体突出，细节精微，造型与色彩往往呈现出典雅、统一的情趣，给人赏心悦目的感觉。大部分画家采用多层画法，往往用稀薄的颜料多层均匀铺设于暗部画面，使之看上去于隐约中有微妙变化；对亮部画面则多厚堆颜料，使之具有质感和量感，从而使整个画面产生深入浅出的韵味。

意大利油画是欧洲油画发展的先声。文艺复兴使初生的油画生机勃发。文艺复兴对绘画艺术的促进有两个方面：

一是人性的复兴。画家意识到人的尊严，在绘画中注入了现实生活。当时许多画家虽然迫于历史环境，仍要画宗教画，但在作品中表现的是从人文主义角度理解的宗教题材，即情节取自宗教故事，人物、服装、环境却有现实特征。

二是古典艺术的复兴。古罗马的故地在意大利，因此意大利遍地有古罗马的艺术遗迹。经千年沉睡后，许多古代作品在艺术家面前焕发出崭新的光辉，画家的造型于是有了楷模。

波提切利是早期文艺复兴画家中的代表。他和当时的画家力求恢复古典艺术对人本身的肯定和讴歌的传统，以古典艺术形象作为美好、正义的象征。他创作代表作《春》的意图在于引导人们把目光追溯到遥远的古代，在纯净的神话王国里寻求美好与永恒。画中，春神抱着鲜花前行，花神与风神跟在后面，旁边是牵手起舞的三个女神；那代表一切生命之源的维纳斯站在中间；小爱神丘比特在空中飞射着爱之箭。草地上、树枝上、春神的衣裙上、花神的口唇上，到处布满了鲜花。波提切利是一个富有

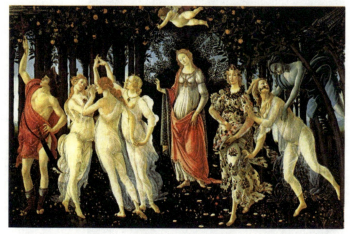

波提切利《春》

诗人气质的画家。他用诗一般柔美的线条勾画了温婉、优雅的女神，但也给她们添加了略为惘然的表情。妩媚与忧郁、灵动与神秘在他的画中奇妙地合为一体。

今天的我们对宗教绘画的内容是陌生的，但在当时，欧洲人对宗教内容都十分熟悉。仅从画名看，许多作品的题材是相同的，都取自《圣经》。类似《受胎告知》《最后的晚餐》等的油画就有许多幅。

著名的意大利画家达·芬奇除了画过《蒙娜丽莎》《最后的晚餐》外，《岩间圣母》也是他的代表作。在这幅画中，圣母慈祥地注视着孩子，天使犹如人间的少女；近景岩石间充满温馨的气息，远景则是幽美的岩石风景。整幅画充满了温情，宁静而祥和。与达·芬奇齐名的拉斐尔一生主要画圣母。

艺术鉴赏

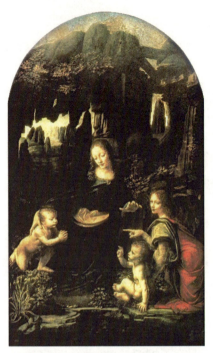

达·芬奇《岩间圣母》

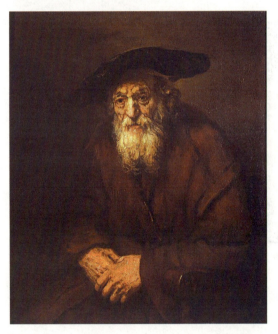

伦勃朗《老犹太人》

他笔下的圣母往往有椭圆形的文雅的脸庞、细长的弯眉和含情的双眼，在线条、色彩上都显出柔和的韵律。在美术史上，"拉斐尔的圣母"成为一个名词。

到了17世纪，油画已在欧洲普及，各国相继出现了既遵循古典艺术法则，又融入民族艺术情趣的画家。例如，鲁本斯曾经研究和临摹意大利的名作，把意大利的绘画风格与自己民族的艺术传统融合起来，形成了自己装饰性和戏剧性很强的绘画特征。他特别善于以充满动感的构图、雄健的造型和华丽的色彩表现富有剧烈冲突情节的历史场面或神话故事。在鲁本斯著名的画作《劫夺留基伯的女儿们》中，两个骑着棕黑色马的强悍男子正在劫夺两个少女。其中一个少女被推倒在地，另一个少女挥手呼救，气氛非常紧张。但是画家并非要宣传善与恶的斗争，而是用颇似喜剧的手法描述了这个神话故事：奥林匹斯山众神之主宙斯的儿子们合伙将留基伯的女儿抢去。画家注重的是画面直观的丰富性和生动性。马的重色、男子黝黑的肤色与女性明亮的肤色形成强烈对比。鲁本斯以生动有力的笔触塑造了富有动感的画面，表现了他热烈、明快的画风。

与鲁本斯不同，荷兰画家伦勃朗的油画则体现出深沉的意境与舒缓的情调。由于自身的坎坷经历，他在绘画中寄寓了对真与善的执着追求。伦勃朗在画史上以作肖像画著称。《老犹太人》这件作品体现出了伦勃朗的典雅艺术风格。虽然是半身肖像，但这幅画足以显现人物饱经岁月磨难。在艺术手法上，伦勃朗着重刻画人的五官特征，尤其对眼睛做了精微的、细致的艺术描绘。手的刻画也是塑造人物性格的重要手段。在此画作中，伦勃朗对人物的双手也做了细致的描绘，将人物饱经沧桑的特点表现得淋漓尽致。他的用笔也非常独特。他把笔触的痕迹显露在画面上，形成特有的笔触美；时而轻染薄敷，时而重涂厚堆，用缜密错综的笔触形成透明而深厚的色彩。从主题到风格，伦勃朗的独特魅力就在这种含蓄的画风与浑厚的情调之中充分地展现出来。

在17世纪的西班牙，画家委拉斯开兹以关注现实的精神从事创作。委拉斯开兹作为宫廷画家，艺术自由度是极少的，但他以同情平民、热爱生命的态度描绘了宫廷中劳动者的形象。《纺织女》是他晚年最重要的作品。他以有关雅典娜和阿拉克涅的神话故事为主题背景，反映了壁毯纺织女工的劳动情景。在《纺织女》中，委拉斯开兹以细腻的笔法塑造了不同空间层次的人物。人物的相互关系自然而生动。画面于沉稳中略具活跃的色彩。

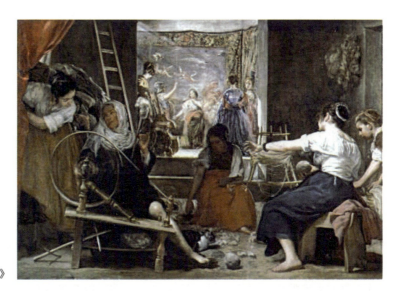

委拉斯开兹《纺织女》

　　油画中的色彩、构图、笔触、光感等形式因素，在文艺复兴时期是被和谐、统一地运用的，所以这个时期油画画面很完美。而17世纪的画家有所偏好，他们乐于使某种因素在画中显得特别突出，画面的艺术个性很强。艺术史用"巴洛克"这个词来形容这种绘画的特征。

　　到了18世纪，古典油画成为宣传国家政治、记录历史事实的形式。画家用作品歌颂当时新兴资产阶级的理想，描绘当代人物和重要事件，意在唤起人们关切现实生活的热情。这类油画的代表作有大卫的《拿破仑的加冕礼》。这幅高约6米、宽约9米的鸿篇巨制描绘了拿破仑在巴黎圣母院举行加冕仪式、登上皇位的盛典。身穿红绒披风、已经戴上皇冠的拿破仑正举起手，把小皇冠加于跪在他面前的皇后的头上。大卫作为拿破仑的首席画家，在现场作了速写和草图，

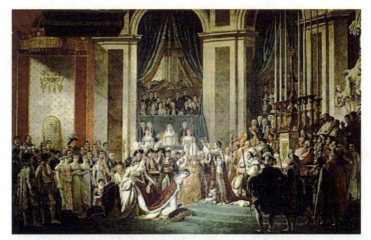

大卫《拿破仑的加冕礼》

用两年时间完成了对这一历史场面的忠实记录。画中百余位人物均被细致刻画。金碧辉煌的大厅方柱与用珠宝点缀的人物服饰增加了画面的华贵之感。

　　与大卫的这种重理性、重造型严谨效果的艺术风格相反，19世纪初兴起的浪漫主义流派强调发挥艺术想象，主张用强烈的色彩和流畅奔放的笔触抒发艺术家的情感。在题材上，浪漫主义流派主张从现实生活中获得灵感，甚至去描绘那些生活在战争、贫穷环境中的人们，体现画家的爱憎情怀。

　　19世纪最有影响的是印象派。它的贡献主要体现在绘画技法的变革上。古典油画虽然完美，但其弱点是叙事性太强、理性太多，以主题内容为主。在形式上，古典油画重造型，棕褐色调太多。印象派画家的变革从色彩入手。他们认为：一切物体只有在光线照耀下才能为人所见；光线的变化就会引起色彩的变化；画家要捕捉的应是瞬间的光影效果。他们还认为，阴影中也有色彩，因此不应像画

古典油画那样把阴影部分简单地画成黑重的暗部。

　　印象派的领袖莫奈外出写生时往往准备十多块画布，面对一处景色，从早到晚按光线变化换着画布写生。在画法上，印象派符合科学的"视觉混合"原理，即不是在调色板上调好一种颜色后再往画布上画，而是在画布上根据感觉用小笔触并置各种颜色。在印象派画家的作品上，人们看到了前所未有的鲜明色彩，领略到了色彩的组合可能形成的美感。

　　莫奈的《日出·印象》画的是明雾未散、日光熹微的海边。在画中，水面与岸边屋影、帆影浑然难分，轻松的笔触造就了水光的反射与颤动。莫奈对色彩极其敏感，技巧也已达到炉火纯青的境地。在晚年双目几近失明的状态下，他也能凭感觉画出长达几十米的组画《睡莲》。

　　印象派画家的生活圈子较窄，他们主要画那些闲适的城市人，或在自己的画室里研究技巧，除此以外，大量画的是风景。在同一时期，俄罗斯有一种与印象派相反的美术倾向。画家列宾就是通过在伏尔加河岸的生活体验，感受纤夫的生活现状，才画出了著名的《伏尔加河上的纤夫》：一群纤夫正迈着沉重的步伐在伏尔加河畔辛苦地拉纤。这幅画寄托了画家对纤夫悲剧生活的同情。

　　如果说印象派画家的作品给人轻松、愉悦之感，那么以列宾为代表的一大批描写现实的画家的作品则以主题深刻、文学性强取胜。这种艺术倾向可称为批判现实主义，对欧洲油画乃至中国现代绘画都产生了深远的影响。

　　现代油画主要有两类：一类在画面中体现现代气息，从而在古典写实的基础上赋予油画新的精神内涵；另一类则属于背离传统和写实的前卫性油画。后者常常被人们称作现代派油画。

　　现代派油画的特征主要表现为：首先，画家从主要描绘外部世界转为表现内心世界。其次，艺术形式作为绘画的主要内容受到高度重视。再次，古典油画曾有的"美"消失了，美的标准起了变化。

凡·高《星月夜》

　　荷兰画家凡·高是古典油画向现代油画过渡时期的画家之一，他发展了自己的风格。在艺术语言中，他选择用色彩表达自己对人生和世界的憧憬。面对火热的太阳，他的内心与之呼应，画出了太阳射出的万丈光芒，画出了金黄色的麦浪和向日葵。他的画面上几乎没有平稳安静的气氛。《星月夜》画的是夜景，但充满生命的律动：画中的树木直指天际，夜空中的流云和星月吐纳着流动的气息。凡·高以夸张的手法描绘了充满运动变化的星空，生动地表现出了他想象中的世界。

　　凡·高的作品具有不可重复的个性。那种饱含生命力的形式无不打动、震撼着观众的心。

　　立体主义流派堪称开现代派油画风气之先的艺术流派。它产生于20世纪初的法国。立体主义流派画家的特点是经过左、右、前、后、上、下多角度的观察，将观察所得"组装"成物象。毕加索是立体主义流派的代表画家。《弹曼陀铃的少女》是他许多作品中的一件。毕加索把人物塑造成各种几何体的综合状态，令观者感到这是许多次从不同位置观察人物的结果。他摒弃了透视法这种方式，将各个分解面与立方体组合得十分协调。立体主义流派试图证明，他们在脑子里把瞥见的东西加以整理，

才形成了对物象的认识。由此,立体主义流派认为他们带进绘画的不仅是一个新的空间,还有另一个新的量度——时间。立体主义流派的表达对象仍属于客观世界。

在现代派油画愈发重视形式的趋势中,抽象绘画应运而生了。一般的变形、夸张不等于抽象。抽象派是1910年左右由俄国画家康定斯基创立的。他认为艺术属于精神生活,绘画表达人的精神主要靠纯粹的绘画语言。他从绘画与音乐的关系上研究抽象风格,认为绘画中的点、线、面、色彩等就像音乐一样,不倚靠具体形象就有打动知觉、触及情感的力量。画中暗示某种造型的因素愈少,艺术形式就有愈大的感染力。康定斯基的早期作品是凭感觉和情绪恣意创作而成的,画面笔触奔放,有热烈、理智、宁静、悲伤等倾向。康定斯基的后期作品则有一种冷静的秩序感。他用圆形、半圆形、三角形及各种直线创作了一幅幅画面井然有序的绘画。这种结构清晰、哲理性很强的抽象被人们称为"理性抽象"。

对抽象绘画的欣赏并不难。中国传统文化中对书法的品味、对意境的领略、对"屋漏痕""锥画沙""折钗股""印印泥"的感悟,都是一种对抽象形式的审美。

油画的面貌固然丰富多彩,但其发展的脉络比较清晰,它始终随时代的变化而出现新的特征。欣赏油画的关键在于从历史的角度掌握各时代的艺术特征。以此为基础,欣赏的范围将越来越广阔。

(二)中国画作品欣赏

众所周知,中国画主要采用的是卷轴画形式。卷轴画是指画家完成创作后再进行裱褙的画作。所谓裱褙,就是用纸或绢、绫等材料衬托作品,为之加边,在其上下或者左右装上木轴。卷轴有竖幅和横幅之分,观看时展挂,收藏时卷起。横式长幅称为手卷,竖式大幅称为立轴。由于中国画可以作长卷,也可以作立轴,在构图上一般不遵循西方惯用的黄金分割律,而采用散点透视,

毕加索《弹曼陀铃的少女》

康定斯基《左方与上方》

因此中西方的思维差异在绘画艺术中表现得非常明显。

散点透视是指绘画者在作画时不受固定的焦点透视限制，根据自己的主观感受、情感表达和形象塑造的需要，随机改变立足点，不断移动视角而创造多个消失点。这有利于绘画者将想要刻画的物象一一纳入画面，更好地营造理想的意境，表达自己的主观情感。例如，我们所熟知的北宋名画——张择端的《清明上河图》就是运用散点透视构图法创作出来的经典佳作。在这幅5米多长的卷画中，画家将近景、中景、远景巧妙地结合在一起，描绘了形形色色的人物，以及数量众多、特点各异的不同牲畜和大大小小的船只、民居、店铺、桥梁、城墙、河流、树木等，同时穿插安排了各种活动和富有戏剧性的情节冲突，在视觉上使人产生"咫尺千里，江山辽阔"的感觉，生动记录了我国北宋都城的城市风貌、人文习俗，真实反映了当时社会各阶层人民的生活状况。

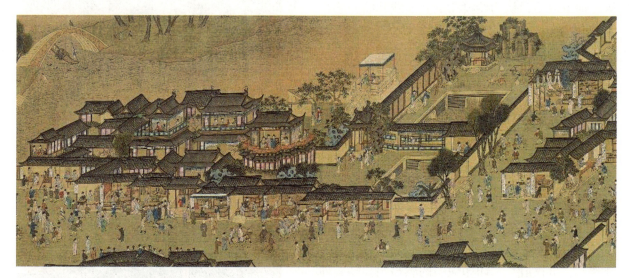

北宋张择端《清明上河图》（局部）

线条是中国传统绘画的主要造型手段，是中国画独特的标志。在古代，世界各地不同民族的绘画绝大多数是运用线条来描绘物象的。但是随着时代的发展和变化，东西方绘画艺术的差异越来越大。西方绘画以明暗、色彩造型语言为主。中国绘画则将线条运用到了极致，形成了以黑色线条造型语言为主的东方绘画风格。其绘画线条是东方绘画中最具有魅力的表现形式之一。

线条本身表达的是自然物象最本质的特征，而不是物象本身的形，所以，中国绘画艺术的风格侧重写意而不是写实，同时侧重表现而不是再现。为了表现各种物质的质感，中国的画家们创造了形式多样的线条，并将自己的情感、情绪融入线条当中，用线的长短、粗细、轻重、缓急、柔刚、顺折等表达不同的情感。因此，线条在中国绘画中不仅仅是指细细的长线，也同样指粗厚、宽阔的墨笔。

中国绘画中丰富的线条有着很强的表现力和无穷的魅力。例如描绘衣纹就有游丝描、蚯蚓描、铁线描等十八种技法。这十八种线描技法统称为十八描。晋代画家顾恺之的名画《洛神赋图》就是用游丝描来表现丝绸衣服的质感以及流水、云彩、柔风的动感等的。我国古代画家还创作了一种特殊的线条——皴。皴是变化了的线条或者说是扩大了的线条，类似开裂的皱纹，特地用来表现山石、树皮的纹理。例如：斧劈皴常用来画石头、悬崖，以表现坚硬的石质；披麻皴常用来表现透迤绵长的山石，让层峦叠嶂的山峰跃然纸上。

自然界的色彩非常丰富，中国画却以墨代色，力求单纯、明快、简洁、凝练。在绘画创作中，笔中含水墨量的差异产生的干、湿、浓、淡、轻、重等变化，使得中国画的"以墨代色"有着"墨分五色"的说法。五色即焦、浓、重、淡、清，而每一种墨色又有干、湿的变化，充分展现了中国画用墨的奇妙与独特。许多画家还使用"泼墨"法，即大笔饱蘸水墨渲染，或是端砚倾墨，先让水墨在纸上自然溢出流淌，晕化出各种状态，再用笔调略加勾勒点染，完成作品。如此创作而成的作品几乎无人可复制。以墨代色产生的不同变化能表现出不同的感觉。由此可见，线与墨构成了中国画独特的基本语言。

诗、书、画、印的结合是中国画的另一个独有特点，生动地将多种艺术融为一体，既丰富了画面的内容，使作品蕴含更加丰富的内涵，又能带给人们更多的审美享受，从而增添了中国画的独特意味和魅力。

对于传统的中国画来说，诗、书、画、印自然而然地融合在一起表情达意，才能使画作的艺术表现更为完整、更有特色。在画论中，这种艺术形式被称为"补画"。"补"的意义不是简单的填充，而是形成书画浑然一体的风格。古代的很多画家本身就是书法大家。他们的绘画作品与书法风格相互融合，使作品呈现出特殊的意韵。画中的诗文，有的吟诵画中的景物，有的记录作画的心情，有的是以画赠友的酬唱。还有许多绘画作品的笔墨虽然不多，形象也简略粗犷，画上却有许多题字，有的甚至半幅是画，半幅是字，更有许多历代名画在流传中不断被文人墨客等添上印章和题跋。这些都增添了中国画的内涵和情趣，充分体现了中国画线与墨的灵性。

中国画的不同门类各有特点。我们可以从山水、花鸟、人物三大类进行欣赏。

（1）山水画。

《游春图》是中国早期山水画的代表，为隋代画家展子虔所作。《游春图》描绘的是煦日融融、惠风和畅、春色烂漫的春游场景。画家用线条勾勒山石树木，以粉点染描绘人物。画面采用俯瞰式构图，没有皴笔的痕迹，色彩柔和明丽，体现出画家质朴而真切的描绘自然的能力，具有中国早期山水画的特征，成为我国山水画发展史上的奠基之作。

到了唐朝，山水画开始朝着两个方向发展，即"青绿山水"和"水墨山水"。初唐的李思训、李昭道父子继承并发展了展子虔开创的青绿山水画，突破了单纯用

展子虔《游春图》（局部）

线条勾勒填色的画法，以石青、石绿为主要设色颜料，用富有变化的勾褶表现山石、树木的结构，用青绿重彩填染，使画面金碧辉煌、工整富丽。盛唐著名诗人王维亦工书画，有"诗中有画，画中有诗"之美誉。其画作借水墨渲染，以挥洒的手法完成，与青绿山水形成对比，清新自然，意境幽远。

五代十国的绘画上承唐朝余绪，下开宋代新风，形成南、北两大山水画派系。南唐的董源是南方画派的代表，擅长描绘秀润的江南景色。他根据南方山峦平缓蜿蜒、江河逶迤连绵的特点，创造了用横式长卷收览的新样式。他的《潇湘图》就是一幅短横卷，描绘的是潇湘的山水风光，突出了南方山势舒展、风景秀美的特点。在这幅画中他采用了平远的构图方式。山峦多用披麻皴，近景是

艺术鉴赏

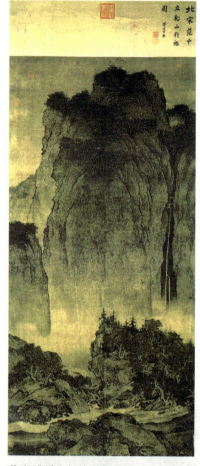

范宽《溪山行旅图》

马远《踏歌图》

浩渺的水域，增强了画面的空蒙感。他还运用以横方向的长线条为主的笔势，突出了景色的幽深与静谧；使用圆润墨点渲染山峦上的植被，表现出典型的江南韵味。

北宋水墨山水画在五代的基础上得到更加明显的、突出的发展。北宋画家范宽的传世名作《溪山行旅图》让人感受到气势恢宏的景象，被誉为"写山真骨"。这幅两米多高的立卷画作，层次丰富，暗淡分明，墨色浑厚而饱满。悬崖峭壁迎面直立，占了整个画面的三分之二。前景的大石、密林、溪流与山径都被安排在紧凑的空间里，烘托出中峰的气势雄伟。画面下方山底小路上的商旅缓缓走进人们的视野。整幅画既像桃源仙境，又充满人间烟火气息，真实而唯美，令人心旷神怡。

山水画的创作到南宋有了变化，主要体现在构图布景的方式上。五代和北宋画家通常采用全景山水构图法，南宋画家则变化为从某个角度取山水景色之一隅。这一特点在马远和夏圭的画中体现得最为突出，后人称其"马一角""夏半边"。例如，马远的代表作《踏歌图》造型精练、笔墨简约，上半部分描绘山景——峻峭山峰，青松秀木，潺潺溪流，幽静山径；下半部分描绘农家"踏歌"的欢乐场景——几位老农，三三两两，自娱自乐，踏歌而行。这幅全景式山水画明净通透，恬静淡泊，清雅有趣，充满诗情画意，与北宋严谨、复古的画风形成鲜明对比，表现了画家对桃花源般的美好闲适生活的向往之情。

元代是山水画发展的一个高峰期。被称为"元四家"的黄公望、吴镇、倪瓒、王蒙的创作集中体现了元代山水画的最高成就。例如倪瓒的作品《渔庄秋霁图》，这是其山水画的典型代表：近景是低矮小土坡上的五六棵错落有致、弱枝疏叶的杂树；中景是大片空白；远景是低缓的山峦，与近处稀疏瘦削的杂树遥相呼应。整幅作品清逸疏简，荒凉萧瑟，层次分明，少有人间烟火气息，流露出画家简淡超脱的隐逸思想。

元代山水画侧重笔墨神韵，以虚代实，写意而非写实，开创了一代新风。这样的风格在明清时期得到了延续与发展。董其昌及清初"四王"（指活跃于明末清初山水画坛的四位画家——王时敏、王鉴、王翚和王原祁）为山水画走向绘画理论做出了重大贡献。在西方绘画的影响下，中国传统山水画进入20世纪后产生了新的变革。新一代大师如黄宾虹、李可染、张大千、傅抱石、关山月等吸收西方绘画理论，创作出独具风格的山水画作，为中国山水画注入了新的活力，中国山水画也进入了一个新阶段。例如，关山月和傅抱石共同为人民大会堂创作的《江山如此多娇》就开创了国画巨幅山水的先河。

(2) 花鸟画。

作为中国画的另一个支脉，花鸟画在唐代脱颖而出，独立成为一个绘画专科。这一时期花鸟画的艺术成就主要体现在工笔画方面。而到了五代和北宋时期，花鸟画同山水画一样也进入了繁荣期。

工笔花鸟画是在绢、绫或熟宣纸上用浓、淡墨勾勒成像，再用重彩填色，渲染背景。花鸟画所描绘的各种动植物，如花卉、蔬果、草虫、禽兽等，大多有美好吉祥的寓意。

花鸟画发展到崇尚理性、简约、平实的宋朝时，进入了最辉煌的时代。花鸟画中的写意风格起源于唐代。随着文人画的兴起及其地位的确立，宋代花鸟画的写意精神得到了充分的释放。北宋中期，以苏轼为中心，以文同、李公麟、米芾等为代表的文人名士，大多具有深厚的文化修养和书法造诣。他们常常吟诗作画，以墨梅、墨竹、山水、树石以及花卉为题材，在画作中尽情抒发内心情感。

明末清初的著名画家朱耷是明代皇室的后裔。明朝灭亡后，他为了逃避迫害，出家当了和尚，号"八大山人"。因为坎坷的人生经历，他常将悲切、失望、痛苦等各种复杂的情绪寄托在作品之中，开一代画风，堪称性格倔傲，画风狂放不羁，诗、书、画俱精的"怪杰"。他的创新精神，使郑板桥、吴昌硕、齐白石等画家受到极大启发。他用简练传神的笔墨、洒脱豪放的手法，创造出概括性很强、形态生动的艺术形象，形成独特的雄健奔放的绘画风格。例如他的《荷花翠鸟图》就是一幅笔墨简练的写意画。大片留白增强了作品悲凉的气氛，无画处皆成妙境。画中的鸟很像朱耷的自我写照。整幅画表现了朱耷冷漠、孤傲的个性特征。

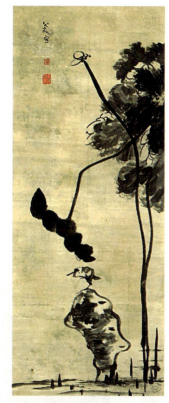

朱耷《荷花翠鸟图》

郑板桥是清代扬州画派的代表人物，擅画兰、竹。郑板桥晚年时画的《竹石图》，全幅画虽不着色，却使人感到翠色欲滴。郑板桥画竹还讲究书与画的有机结合，体现"书画同源"的理念。他的绘画注重个性发挥，善于运用水墨写意技法抒发情感，使花鸟画艺术达到了新的高度。

吴昌硕是清末、民国时期著名的国画家、书法家、篆刻家。他在绘画方面最擅长写意花卉，受徐渭和八大山人的影响最大。他在构图方面，结合书法印章的章法，注重虚实结合；在颜色处理上，喜欢对比强烈、鲜艳亮丽；以金石入画，从大篆、金文中悟得笔法，画风苍劲雄浑，开启了中国近现代大写意花鸟画的新纪元。《桃实图》是他创作的一幅祝寿画：石壮树粗，红桃压枝，硕大如斗，颇具奇趣，画上题行款于右侧，直拖至底。遒劲飘逸的行书补足了凌空一株桃干的余意，增加了意蕴上的诗情画意。这幅作品的书法和诗都是大家手笔，画面构图疏密有致，留白富有意韵，淋漓尽致地表现了空间美感。

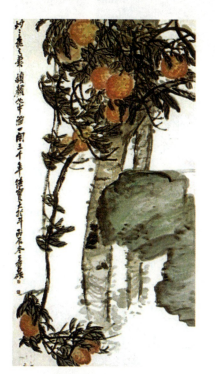

吴昌硕《桃实图》

艺术鉴赏

齐白石和吴昌硕是中国近现代画坛中的两位大师，共享"南吴北齐"之誉。齐白石主张艺术"妙在似与不似之间"，形成了独特的大写意风格，其绘画题材已不局限于传统文人的"四君子"，而是将现实生活中的瓜果蔬菜、花鸟虫鱼等尽数入画，兼及人物、山水，将纯朴的民间艺术风格与传统的文人画风相融合，达到了中国现代花鸟画的最高峰。

在中国的花鸟画坛上，每位画家都有最擅长的一类题材，在长期观察、写生的基础上，对某一种形象形成了独到的表现力，如徐悲鸿的马、李苦禅的鹰、李可染的牛等。这些画家均以其独特的表现力在花鸟画坛占据了一席之地。

（3）人物画。

人物画比山水画、花鸟画出现得早，按题材可以分为宗教人物、历史人物和现实人物三类，按艺术手法则可以分为白描、工笔重彩和写意三类。

魏晋南北朝是中国绘画史上一个非常重要的历史时期。当时提出的"形神""气韵"等绘画审美概念，都是人物画成就的概括。在这个时期，被尊为"画祖"的顾恺之及其卷轴画最具代表性。顾恺之提倡以形写神、形神兼备的创作理念，现存作品主要有《女史箴图》和《洛神赋图》。《洛神赋图》是顾恺之根据曹植的《洛神赋》创作而成的卷轴画，采用叙事方法描绘了原赋的意境，充满了诗情画意。

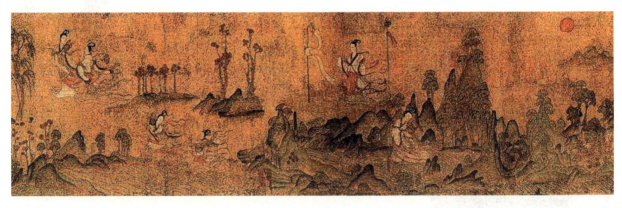

顾恺之《洛神赋图》（局部）

唐代著名画家周昉的《簪花仕女图》再现了宫中贵妇闲适风流的生活。画中线条流动，着色绮丽柔和，表现出贵族妇女皮肤的娇嫩细腻和丝织物的轻巧薄软。每一个细节都勾画点染得细致入微，展示了画家的高超技法。

我国人物画中的宗教绘画艺术成就也很突出。唐代画家吴道子的作品大多是佛教题材的人物画。他的创作将宗教人物画推到了更富有表现力，也更生动感人的新境地。北宋宗教画家武宗元在《朝元仙仗图》中以流畅的线条将画中人物描画得栩栩如生，生动地展现了众仙的风姿。

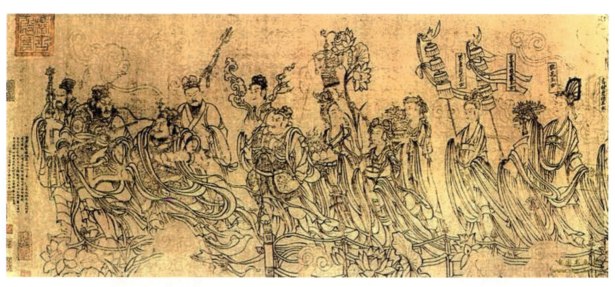

北宋武宗元《朝元仙仗图》（局部）

　　海派画家群是在19世纪中叶至20世纪初期涌现出来的一支活跃而富有生气的画派。海派画家的创作既继承了传统，又贴近了现实，意趣横生，别具一格。任伯年是清代海派画家的杰出代表，他的花鸟画成就斐然，影响深远。他的绘画融合了诸家之长，形成了自己的独特画风，丰富了中国画的内涵。

　　总之，人类几千年的文明历程中涌现出了大量的优秀绘画作品。它们的题材普遍来源于生活，通过不同的表现手法来诠释画家们对自然社会的感悟与理解。绘画艺术欣赏是一种特殊而复杂的精神活动，是人们对绘画作品进行品味、体会、领略，获得美的享受，获得思想启迪的过程。欣赏古今中外的优秀经典绘画作品，有利于同学们提高艺术素养，陶冶情操，开阔视野，扩大知识面，增强文化自信。同学们应运用相关的绘画艺术的欣赏方法，结合自己的生活体验，经过反复观赏、品味，去感受优秀绘画艺术品的独特魅力和丰富的思想内涵，进而增加对大自然的热爱、对社会的理解、对美好事物的向往与珍惜。

练 习

- 向同学们推荐一幅自己最欣赏的画作,并说明推荐理由。
- 根据绘画欣赏的基础知识,赏析以下作品。

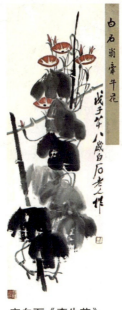
齐白石《牵牛花》

倪瓒《渔庄秋霁图》

任伯年《苏武牧羊》

课外拓展

常州画派之代表——恽南田

恽南田是常州画派的创始人,他与王时敏、王鉴、王翚、王原祁、吴历合称"四王吴恽""清六家"。常州画派系中国绘画史上声名卓著的画派。常州画派与苏南区域文化有机地融为一体,又互为借鉴和影响,既有浓厚的地域审美,也富有主流文化特征。

恽南田出身书香世家,原名格,字寿平,后以字行,改字正叔,号南田。他的伯父恽向是明末著名的山水画家和绘画理论家。恽南田从小跟随伯父学习诗文绘画。在他的山水画有了较高造诣和一定名气后,他又改而专攻花鸟画,宗法北宋徐崇嗣的画法,独创了"没骨"画法,为当时的花鸟画创作注入了新鲜的活力,为此后中国画的均衡发展做出了贡献,他也因此被尊为"写生正派",影响十分广泛。

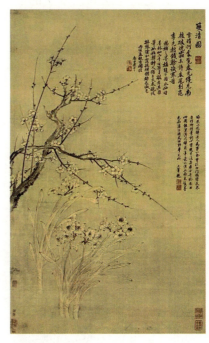
恽南田《双清图》

恽南田在绘画理论上的成就也很高，他的绘画理论主要收录于他的《南田画跋》中。他认为，"似"与"不似"都不是绘画的最高要求，绘画的最高境界应该在于"传神"。

恽南田对山水画有很高的造诣，创作了大量山水画，取得了杰出的艺术成就，留下了许多精品。他的山水画秉承了"南宗"即"南方山水画派"的创作风格。

当时的文人画一味追求神似而轻视写生，恽南田则认为绘画不但要师法古人，还要师法造化，因此，他非常注重对传统绘画的学习和继承。唐朝以来的许多山水画名家，都是他研习、临摹的榜样。他开始学习山水画创作时，主要师从伯父恽向，后来广泛学习宋代和元代的著名山水画家。恽南田早、中期的山水作品以仿古居多，或师法自然，或追忆往昔美景，或根据前代诗歌的意境而作，简淡清远。在晚期的山水画中，他在描绘景物的同时更注意寻求与古人精神上的共鸣，将从大家的作品中学到的笔墨技法融入自己的笔墨中，寄情于山水之中，笔法清雅灵动，意境沧桑高远。

恽南田有很深厚的古文功底，还工书法。他喜欢在画面上题诗跋文，令画面情思丰富，耐人寻味。

恽南田《墨笔乱石鸣泉图》

恽南田在吸取前人绘画经验的基础上，另辟蹊径，开创了"没骨"画法。其独特画风表现在以潇洒秀逸的用笔直接点蘸颜色，敷染成画，讲究形似，但又不满足于形似，在物象中倾注自己的情感，使画作极具文人画的情调和韵味。"没骨"即不用墨线勾勒，直接用颜色或墨色绘成花叶，没有"笔骨"。"没"，即将运笔和设色有机地融合在一起，不需要勾轮廓，也不需要打底稿，更不放底样拓描，要求作画必须胸有成竹、一气呵成。恽南田在创作花鸟画时，以写生为基础，极力摹写真花，力求细腻、逼真、传神。他善于点染并用，创造出一种明丽淡雅的境界，成为当时画坛上的一股清流。

艺术鉴赏

恽南田《牡丹》册页

恽南田以其广博深厚的文学修养、清雅俊逸的艺术风格自成一家。他在状物写形、怡情寄兴上造诣精湛,具有清雅绝伦的艺术韵味,尽显风雅之范,使常州画派占一时之盛,影响绵延至今,在中国绘画史上留下了浓墨重彩的一笔。

第三单元

雕塑艺术欣赏

第一节 雕塑艺术的语言

一、雕塑艺术的特点

雕塑艺术是造型艺术的一种,是雕刻和塑造的总称。雕塑是选取可塑的材料(石膏、树脂、泥土等)或可雕刻的材料(木材、石头、金属、玉块、玛瑙等),运用雕刻或塑造的方法,创造具有一定空间的可视、可触的艺术形象。雕塑作品不仅能够表现艺术家的审美理想和情趣,还能反映现实生活。

作为造型艺术,雕塑艺术具有其独特的语言。它富有立体性,是具体生动而又富有表现力的形体,通过三维空间的体积表现某种形象和精神,以达到情感交流的目的。

雕塑艺术的审美价值尤为突出。在审美功能上,雕塑艺术表现力很强,力图表达更深刻的文化内涵,更注重自由和奔放的精神力量。

雕塑艺术往往成为一个城市、一个国家、一个时代的标志。正是因为雕塑艺术与生活环境融为一体,所以,它既是高品位的艺术,又是普及的艺术。

二、雕塑艺术的语言

雕塑艺术的特征主要有雕塑造型的空间立体性、材料的独特性和形象的高度概括性三个方面。雕塑艺术具备一定的体积,占据一定的空间,且体积和其形成的空间体现出一定的思想内涵。雕塑艺术最主要的语言是物质实体性的形体及其空间变化。雕塑艺术正是从形体的变化、体积的变化、面的变化以及变化的韵律上,去表现一种情绪、一种思想,甚至一个时代的精神。这就是雕塑的语言。

(一)形体

形体是指物体的形状和结构。形体经历了写实—变形—抽象的发展历程,可分为具象形体与抽象形体两类。

具象形体是指人们可以直接感知的物象形体,既有天然的,也有人为的。我国原始人类的生活器具、装饰用品,以及在欧洲发现的被绝大多数学者认为是人类最早雕塑作品的

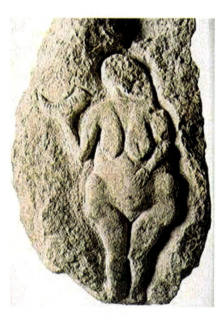

雕塑《持角杯的维纳斯》

《持角杯的维纳斯》《维林多夫的维纳斯》等都属于具象雕塑。这些雕塑从形象塑造上看还非常幼稚，但我们可以看出人类早期正在努力地模仿大自然中的现实形体。具象雕塑就是真实地再现了现实形体的雕塑。早期的古希腊风格雕塑《雅典娜神像》、意大利文艺复兴时期美术"三杰"之一的米开朗琪罗的雕塑作品《大卫》、法国著名雕塑家罗丹的作品《思想者》、美国的《自由女神像》等，都是典型的具象雕塑。

抽象形体不以描摹具体的形体为目的，而重在表现事物的本质和精神，一般是人通过对自然对象进行提炼、概括和简化，根据主观思维重新构建出的，具有最典型、最本质的生命与精神内涵，并经过变化、夸张、主观化的形体。如维斯内尔的作品《和平石柱》，塑造的是四根向上的石柱。这四根石柱如同火焰锐利地刺向天空，象征着无所畏惧、坚贞不屈的品质，通过抽象造型向人们传递着生命的信息，带给人强大的心灵震撼。抽象雕塑的出现，使人们从集中关注雕塑艺术对现实的具象模仿转变为关注雕塑艺术本身的形体、材料、语言，从而对艺术有了全新的认识。抽象雕塑对形体的要求不严格。艺术家根据对事物本质的认识和理解，塑造具有本质意义和全新视觉经验的雕塑形体，也就是说，抽象雕塑不仅要有美观的特征，还要有一定的思想内涵。

在雕塑艺术的本质方面，抽象雕塑显然比具象雕塑略胜一筹，但两者在表现人类精神世界上具有相同的作用，都是人类社会所需要的。

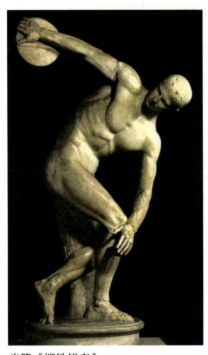

米隆《掷铁饼者》

（二）空间

雕塑艺术是空间的造型艺术。空间是雕塑创作不可或缺的基础语言。它似乎看不见、摸不着，但恰恰是雕塑的魅力所在。

雕塑一旦被置于具体的环境中，就与周围的环境形成了两种空间关系。两种空间即实空间和虚空间。实空间是指雕塑本身所占的三维空间，虚空间则是指雕塑实体之外的空间效果。虚空间必须由实空间来决定。虚、实两种空间相辅相成、相互制约，形成了一个雕塑的完美空间。只有充分地理解和认识空间的意义，才能领略雕塑艺术尤其是现代雕塑艺术的奥秘和魅力。

实空间的形态一直在雕塑艺术的发展进程中占据着主导地位，因为在人类的视觉经验中，人们首先关注到的是形体。实空间的形态是静止的，是为物质材料所填充、占据的。从古埃及的狮身人面像到中国的秦兵马俑，从米隆的雕塑《掷铁饼者》到罗丹的雕塑《思想者》，这些雕塑作品都是以这种造型观念进行表现的。

虚空间则是随着人们的艺术认识水平的不断提高、雕塑空间观念的不断改变，以及雕塑的空间表现形式不断丰富而出现的。虚空间是增强空间效果的重要表现手段，能给人留下无限的想象空间。如英国雕塑家亨利·摩尔经常在雕塑上留出孔洞，以一种强大的穿透力，体现出作品的活力，从而使空间和实体一样具有形体意义。

物理空间仅仅构成了雕塑实体，心理空间才赋予雕塑作品灵性与智慧。心理空间的形成源于雕塑

作品的内涵和观者与雕塑家之间产生的共鸣。这就是有些优秀的雕塑作品体积虽然不大，却给人无比震撼的感觉的原因所在。例如罗丹的大型纪念碑雕塑《加莱义民》就是一件组雕作品，以独特的群像形式，突破了传统纪念碑雕塑的程式。《加莱义民》刻画的是站立着的六尊雕像，表现了恢宏而真实的历史情境，以及慷慨、悲壮而崇高的精神气节与牺牲行为，极具视觉价值。这件作品不仅是雕塑家对生活中具象实体的提取，也是更高层次意义上的生活再现，体现了罗丹伟大而崇高的理性精神。

再以西汉霍去病墓的石雕艺术为例。我国古代雕塑家并没有塑造霍去病本人的形象，而是塑造一些似乎与之毫不相关的动物形态，使动物与人物、材料与主题建立起内在的联系。这些石雕远望如山石，近看神态十足，令人产生丰富的联想。石雕中最著名的是《马踏匈奴》主像。塑造者以坚硬的顽石，团块的结构，粗犷古朴、气势豪放的风格，艺术性地概括了霍去病一生抗击匈奴的丰功伟绩。

霍去病墓石雕主像《马踏匈奴》

雕塑作为一种在三维空间中塑造形体的艺术，不仅占据物理空间，还和周围的环境空间发生联系。雕塑家可以借助雕塑周围的环境空间来展示创作意图。位于丹麦哥本哈根市中心东北部的长堤公园内的《小美人鱼》铜像，是丹麦雕塑家爱德华·艾瑞克森的著名作品。这个人身鱼尾的"美人鱼"，近百年来一直倚坐在一块岩石上，静静凝视着对面的海港，已经和环境融为一体。它是哥本哈根的标志性景观，成为当地人强而有力的精神支柱。

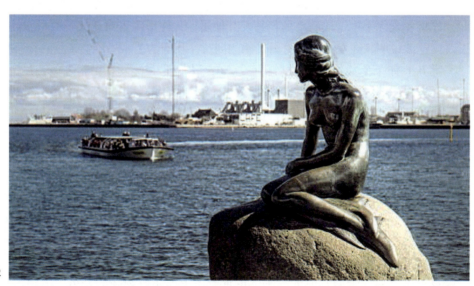

丹麦的《小美人鱼》铜像

（三）材质

雕塑能在历史与环境中长久存在，除了得益于其本身所具有的精神性之外，还得益于使用了坚固耐久的材料。雕塑是艺术构思和造型材料的结合体。对于雕塑而言，材料是第一位的。没有材料就没有雕塑。雕塑是雕塑家展开思维的翅膀，借以表达情绪、寄情抒怀的物质载体。

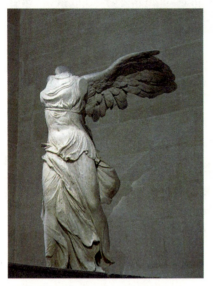

古希腊大理石雕像《萨莫特拉斯的胜利女神》

不同材料有着不同的美感。每一种材料都有其独特的个性，都能产生强烈的视觉冲击，给人留下深刻印象。花岗石坚硬、质朴，富有厚重感和质朴的原始美感。霍去病墓石雕之《伏虎》就是用花岗石加工而成的。虎身运用线刻手法刻出虎斑，线条自然、简练，气势雄浑。抛光的大理石纯净甜美，充满和谐、细腻的观感与趣味。古希腊的大理石雕像《萨莫特拉斯的胜利女神》，充分利用洁白的大理石表现女性的纯洁与高雅。另外，青铜厚重，充满威严而神秘的美感；木材温暖柔情；金属高贵坚贞……这些丰富的材料为艺术语言赋予新的色彩。充分运用材质的表现力可以大大增强雕塑造型语言的艺术感染力。

雕塑是伴随着材料的变化而发展进步的。传统雕塑经常用的材料主要有泥、石膏、陶瓷、木材、石头、铜、铁等。20世纪以来，随着科技的进步、工业的发展，合成塑料、聚酯树脂、人造大理石、不锈钢、铝合金、钛合金等新材料的出现为雕塑家提供了层出不穷的创作可能，为雕塑内容的深化和形式的丰富提供了物质基础。另外，随着现代社会艺术观念的改变，雕塑家在选材时有了越来越大的自由度，雕塑的制作方法和手段也日趋多样化。众多的艺术家开始寻找和发掘各种原材料或新科技带来的现代材料，更加自由灵活地表达自己的审美理想和感受。著名的雕塑家布朗库西说："当你雕琢一块石头时，你将发现你手中这块石头的精神及其他属性，你将跟着对这块石头材料的思索而展开你的艺术构思。"这就说明，在发现一种材料美感的同时，我们的艺术思维会产生一个强烈的精神对位。

世界上有许许多多可用的材料，关键在于人们是否能发现材料之美，并把其特性展现开来。雕塑家需要拥有广博的知识和多方面的艺术修养，让渊博的学识与独特的造型材料相碰撞，产生灵感的火光，如此才能达到自身所期盼的自在境地。

（四）色彩

在自然界中，物体除了具备形体之外，还具有美丽丰富的色彩。在人类的视觉体验和感受中，认识物体的形状和色彩是人类认识自然的第一步。但是在某种程度上，人类对色彩更加敏感。在雕塑艺术的传统观念里，形状是比色彩更受到重视的；对雕塑来说，形体才是本质的。但事实上并非如此。譬如我们今日看到的古希腊、古罗马雕塑，基本是大理石本色，但这并不是它们的本来面目。人类对石头进行雕凿和色彩描绘其实是同步进行的。

早在古希腊、古罗马时期，为了更真实地表现所要刻画的对象，雕塑家们常常根据人们不同的肤色和衣着为作品上彩。着色的衣服和身体交相辉映，身体、嘴唇、眼睛、头发也由于着色而更显

美丽。这些雕塑大多是五彩斑斓的。然而,岁月的流逝无情地褪去了它们的华丽外衣。它们洗尽铅华,这才展现出了另一种纯朴的美。

实际上,色彩是雕塑艺术创作中一种重要的造型语言。各种不同类型的材料本身就各具色泽和纹理,被雕塑家选择和利用后,会产生独具魅力的艺术效果。雕塑艺术的色彩通常有两种形式,一种是自然的色彩,另一种是人为的色彩。

1. 自然的色彩

物体本身具有色彩,我们称之为自然本色。经过加工处理后,物体又会以不同的色泽显现。

德国考古学家恢复的古希腊雕塑对比图

各种材料由于成分的差异,具有不同的色彩,甚至同一类材料还常因质地不同而呈现出丰富多变的色彩。石头因石质不同会呈现出各种色彩,如白色的汉白玉、黑色的墨玉、红褐色的花岗岩、半透明的叶蜡石等。木材的色泽也很丰富,如黝黑的乌木、紫红的檀木等。中国的铜器从纯度上可分为黄铜器、红铜器、青铜器,经过自然的氧化,它们又会呈现出各式各样的色彩效果。各种材料质朴的色泽魅力强烈地吸引着雕塑家们。雕塑家们尝试使用不同硬度和色彩的木料或石料,或者性质(色彩)不同的金属进行创作,在此基础上通过艺术化的处理,呈现不同的色彩情感因素,满足了多样化的情感表达需要,丰富了雕塑的艺术表现力。所以,最大限度地发挥材料的自然色彩作用成了现代雕塑的特征之一。

2. 人为的色彩

人为的色彩在雕塑上的使用是雕塑界普遍存在的一个现象。雕塑家通过对雕塑立体造型的表面进行艺术化敷彩处理,使造型

布朗库西《金色的鸟》

更加鲜明,从而强化雕塑的表现力和感染力。人为的色彩本身有着多层次的情感表现。与自然的色彩相比,人为的色彩更为理性、直观、自由。

纵观世界各国的雕塑发展史,色彩的运用与雕塑是同步发展的。如古埃及法老陵墓雕塑,我国陕西的秦始皇兵马俑、甘肃敦煌莫高窟彩塑、山西晋祠侍女彩塑等,都有对人物的肌肤、衣着进行写实逼真的描绘,表现出了不同对象的年龄、体态、性格的差异。

"泥人张"彩塑是中国传统雕塑的代表,它将雕塑与色彩更为完美地结合起来。"泥人张"作品形象立体感强,色彩丰富,造型生动。塑与绘的结合使作品更具生命力,深受人们喜爱。作品以"三分做,七分画"的手法将塑与绘完美结合,在绘色上多采取中国绘画中的工笔书法,展示给人们的是

艺术鉴赏

真实而有力的生命。

这种人为的色彩处理方式体现了人们以自然客观事物为基础，追求表现生活真实、理想真实和视觉真实的艺术理念。

第一代"泥人张"张明山作品《少女》整体（左图）、局部（右图）

人为的色彩在现代雕塑中扮演着更重要的角色。现代雕塑往往在人工合成材质上进行着色处理，而且可以通过色彩的变化展现出多种不同材质色彩效果，更强调色彩本身所呈现的情感。这与传统彩塑对客观对象色彩的真实再现是有本质区别的，如红色显得明快，绿色、蓝色显得冷静，灰色显得忧郁、暗淡，黑色显得威严、高雅，白色显得纯洁、神圣……

练习

- 请说一说雕塑的特点。
- 从本单元的图片中选取一例，运用雕塑艺术的语言对其进行说明。

课外拓展

米洛的维纳斯

在西方艺术史中，关于维纳斯的艺术作品很多，其中最著名的是《米洛的维纳斯》雕塑，它又名《米洛的阿芙洛狄特》《断臂的维纳斯》。

《米洛的维纳斯》是古希腊雕刻家阿历山德罗斯根据神话传说中的维纳斯女神形象于公元前 150 年左右创作的大理石雕塑，高约 2.04 米。

在这尊雕塑作品中，"女神"具有椭圆的脸庞、挺直的鼻梁、平坦的前额、丰满圆润的下巴、微微上扬的嘴角、安详的眼睛和平静的面容，给人矜持而富有智慧的感觉，彰显了古希腊雕塑艺术鼎盛时期沿袭下来的理想化传统。"女神"体态修长，上半身裸露，左腿微微提起，重心落在右腿上，头部和上身略向右侧，而面部则转向左前方，全身形成自然的"S"形曲线。下半身以宽松的裙子覆盖，仅露出脚趾，显得厚重、沉稳。整尊雕塑洋溢着青春、健美的气息，呈现出一种成熟女性的柔和妩媚，体现了两千多年前希腊人的审美观。

时至今日，见过这尊雕像原貌的人已经消失在历史长河中。对于维纳斯双臂残缺的原因，人们莫衷一是，有的传说是在购买维纳斯雕像的过程中，双方激烈争抢，不小心打碎了雕像的双臂；有的传说是雕塑家本人为了更好地展示维纳斯的身体之美，舍弃了她的双臂。残缺在人们心中留下了遗憾。自维纳斯雕像重新面世，后人就不断地尝试复原她的双臂，如左手持苹果、搁在座台上，右手挽住下滑的衣裙；或者左臂下垂，右手举着鲜花；或者左手拿镜子，右手梳头……但是，只要有一种方案出现，就会有无数反驳的声音。最终，人们得出结论，断臂的维纳斯反而是最完美的形象！

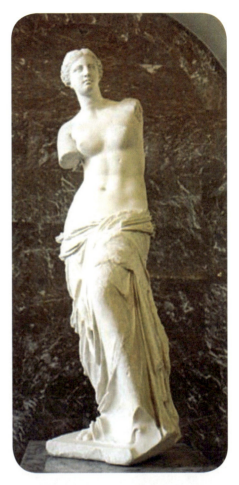

阿历山德罗斯《米洛的维纳斯》

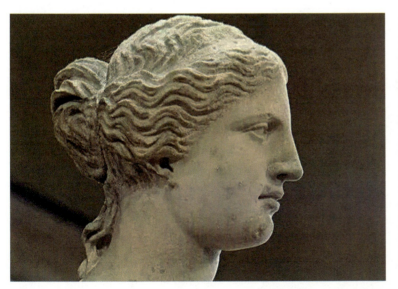

阿历山德罗斯《米洛的维纳斯》（局部）

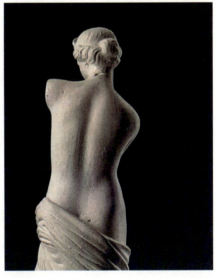

艺术鉴赏

维纳斯断臂所留出的空白留给世人广阔的想象空间。一代又一代的观赏者不断地想象、猜测：她的手臂是什么姿势？她的手里拿的是什么？她想向世人表达什么？不同时代、不同身份和不同阅历的观赏者站在雕像前去沉思、去展开想象，从而获得独特的审美体验。正是因为这一特殊性，《米洛的维纳斯》突破时空的限制，在现代艺术的世界里，仍然拥有其他艺术品无法企及的地位。正如日本小说家清冈卓行所言，那失去了的双臂正深深地孕育着具有多种多样可能性的生命之梦。换言之，《米洛的维纳斯》虽然失去了两条由大理石雕刻成的美丽臂膊，却出乎意料地获得了一种不可思议的抽象的艺术效果，正是因为丢失了双臂，才奏响了追求可能存在的无数双手的梦幻曲。

这尊雕像的体形完全符合那个时代希腊人关于美的理想与规范，身长比例接近古希腊著名雕塑家利西普斯（他创立了人体美的一种新标准，即头和身体的比例为1:8，所以他作品中的人物修长而优美）所创立的人体美的标准。不仅如此，雕像的各部分比例几乎都蕴含着黄金分割的美学秘密。

当人们站在《米洛的维纳斯》雕像前，凝望这具精美的雕像时，她崇高而庄严的表情，她柔美而妩媚的身体，她那淡得几乎察觉不到的微笑，都让人感到一种超凡脱俗的美。人们在感受"女神"的青春、健美和跃动的生命力的同时，也洞察到了自己的创造潜能，感受到了人类生生不息的原动力。人们无论从哪个角度观赏雕像，都能体验到某种独特的美。这种美是一种古典主义的理想美，充满了无限的诗意。

第二节　雕塑艺术的欣赏方法

一、雕塑艺术的形式美法则

生活中我们看到的客观存在的事物并不都是美的。只有合乎形式美法则的事物，才能够纳入美的范畴。雕塑艺术的形式美法则包括单纯、概括、夸张、节奏、韵律等。

（一）单纯

雕塑造型的构成越简洁、越单纯，就越能够给人们留下深刻的印象，进而让人们长时间地记住它。因此，在创作雕塑作品，对作品的主体进行构造的过程中，单纯化原理贯穿始终。所谓单纯化原理，是指雕刻者运用省略、净化、归纳等艺术手段，努力用简单独特的结构，去表现和塑造充满表现力和生命力的艺术形象。

雕塑艺术具有自身独特的艺术语言，即生动而富有表现力的形体与空间，这是其他艺术形式难以比拟或难以达到的，但它也有一定的局限性。一般而言，除了某些富有故事情节的浮雕以外，雕塑作品不能像绘画或文学作品那样直接地表现人与人之间、人与事物之间和人物与环境之间的复杂关系。它只能反映那些富有概括性和感染力的瞬间的情感与动作，使欣赏者通过品读这些静止的形象，对创作者的内在情感和思想进行联想和感悟。

单纯既是雕塑艺术的一种局限性，也是这种艺术不同于其他艺术的一个鲜明的特征。因为这种艺术作品的故事情节性和叙事性远不如绘画、文学等艺术作品强，所以雕塑家在创作过程中要对现实生活进行更集中、更凝练、更深刻的概括，使雕塑造型能够达到以一当十、以小见大的艺术表达效果，将丰富的思想内涵寓于单纯的艺术形象之中，使欣赏者能够通过作品表达的形象，充分发挥自己的想象，从有限中看到无限。

例如，法国雕塑艺术家罗丹的代表作《思》，就是在一块粗糙的石头底座上雕刻出来的一个正在低头沉思的少女头像。这尊雕塑作品的造型非常单纯，线条流畅干净，

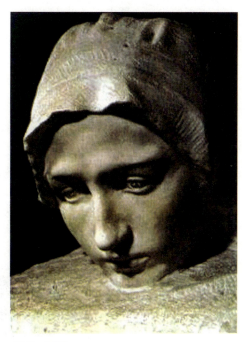

罗丹《思》

人物的脸部轮廓分明，表情丰富又复杂，交织着精神与物质、理想与现实、欢乐与痛苦等诸多隐喻，充满魅力，给人留下无限思索和遐想的空间，吸引着人们对少女的内心进行深入的揣摩和探究。

单纯并不等于单调。对于雕塑作品的创作而言，从一定意义上看，单纯就是美，需要创作者在进行雕塑艺术作品的创作时抛弃事物琐碎的细节、虚浮的表面，着力追求作品的整体张力。我国汉朝雕塑艺术的深沉魅力就在于它能不拘泥于细节，大而化之，用整体造型实现艺术表现。

（二）概括

雕塑艺术的一个很重要的表现手段是写实，不过，在创作装饰雕塑艺术作品的过程中，过度的真实有时会使作品的表达流于烦琐或庸俗。所以，雕塑家在创作时首先会注重形式上的创新，其次会注重对形象的提炼与加工。他们善于将自然形象中最独特、最有感染力和魅力的美感因素提取、挖掘出来，从而深刻、集中地完成简洁明晰而又凝练优美的雕塑造型。

雕塑艺术对形象的概括，其实是写实的高度提炼。例如，古埃及的雕塑就是先将客观事物的自然形态作为造型语言，再集中概括和提炼出无数真实个体的视觉形象符号，进而将视觉形象提升到更高的层次，最终以瞬间的、静态而有限的视觉形式表现出理想的美。

雕塑作品能够通过写实来表达创作者的思想和情感，反映客观事物或社会现实等，因而具有写实性强的特点，同时又具有概括性、抽象性和普遍性的特点。例如，古希腊的《米洛的维纳斯》雕像之所以深受人们的喜爱，是因为创作者在这尊雕塑作品中融入了自己丰富的情感，充分展现了维纳斯温柔、典雅、恬静之美。创作者的这种情感并不仅仅属于创作者自己，同时也属于古希腊人。这种情感代表着他们的一种完美的理想，也代表着他们对美好生命的赞美，具有某种普遍性。

雕塑艺术具有概括性的特点，意味着人们在创作时，要注重作品的整体性，要懂得干脆利落地做减法，力求用最简洁的造型来打造最充分的体量。例如，欣赏我国古代三星堆面具造型雕塑作品时，我们可以从中看到中国雕塑艺术对于减法的充分运用。三星堆面具的造型运用的是几何化的创作手法。方方正正的脸，面部中嵌入的工工整整、奇特又夸张的五官，严肃的表情，简洁分明的直线条，等等，这样的造型非常简括，干脆利落，高度凝练，富有张力；最可贵的是，雕塑单纯的造型并不使人感到有进一步对它进行刻画的必要，充满着庄重、神秘、威严之感。在西方现代雕塑艺术作品的创作中，这种做减法的艺术方式被运用得更加充分，表现得更加突出。

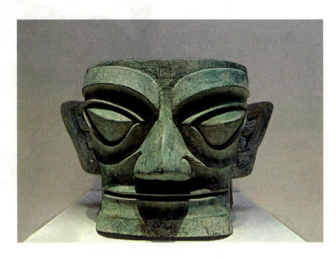

三星堆面具

（三）夸张

夸张是雕塑艺术的另一个重要的表现手段。这种形式美法则强调的是在概括的基础上突出和强化作品所刻画的形象的特征，强调将雕塑创作者的主观感受和情感需求融入艺术形象的创作中。

雕塑艺术为什么需要夸张呢？因为一切艺术都来源于生活，又高于生活。写实雕塑作品具有简洁、朴素、逼真的自然美，而装饰雕塑作品除了要有立体空间感外，还要有形式美和装饰美，给人留下无尽的想象空间。

雕塑艺术创作强调夸张，实际上是指强调美的，去除丑的，突出主要的，减去次要的、琐碎的，以体现作品的美。从雕塑艺术的基本特点来说，创作者必须从形式美上对塑造的人物或表现的事物加以强调和夸张，使之产生装饰性的艺术效果，才能体现其独特的令人愉悦、耐人寻味的艺术魅力。

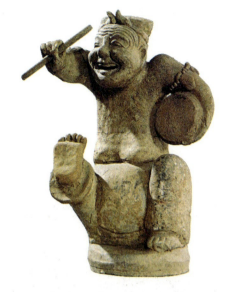

汉代《说唱俑》

（四）节奏和韵律

节奏和韵律是音乐的主要艺术语言和表现形式，也是自然中生命存在和运动的形式。冬去春来、日出日落、花开花谢、潮涨潮落等，无不体现着这种节奏和韵律。节奏和韵律给人们带来了美的情调。雕塑艺术和其他一切艺术创造活动一样，都要求作品蕴含节奏美和韵律美。

雕塑的节奏本质上指的是作品形象的形体（或体量）的秩序变化。秩序的主次、强弱、大小、高低、轻重、缓急等都是节奏的体现。

雕塑的韵律是雕塑的形体、材质、肌理等语言与节奏所激发出来的审美感受。这种感受或铿锵激越，或低沉幽深，或空灵飘逸，或恬静舒适，或庄严凝重，或意味深长。例如，我国甘肃的麦积山造像，充分运用线条获得了独特的韵律美。作品中圆润弯曲的线条对佛像的塑造起到了很好的装饰作用，产生了圆满的立体效果。佛像的宽大衣裙下垂，堆聚成层叠皱褶的形态。坚硬的石头被雕刻成了轻盈柔软的织物，像绸缎又像丝绒，因而富有如织物一般的光泽。创作者自如地运用这些婉转而又柔美的线条，刻画出了衣裙的繁复细腻、柔美飘逸、层次分明，使佛像慈祥的笑容、低垂的眉目、柔美的衣裙交相辉映，令佛像更加栩栩如生。线条本身的美感和生气也通过佛像的韵律和不拘泥于形体外表的空灵的节奏感得到了充分的展现。

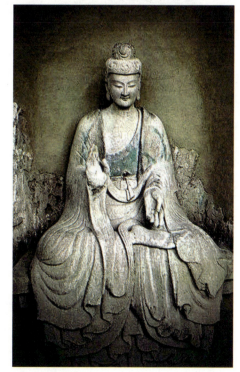

麦积山造像

（五）秩序与程式

雕塑艺术家们在进行雕塑创作时研究和制造秩序感是很有必要的。秩序是自然中要素与要素之间通过某种方式或形式形成的有机的、规律性的联系。世界上的一切事物都因为其内在秩序而存在。秩序美感也同样存在于雕塑艺术的创作中。

雕塑艺术中的形体或体量变化，都有其明确的倾向性和方向性。而以构成手段进行的装饰雕塑设计，对形体的排列与组织的秩序感的要求则更强烈。

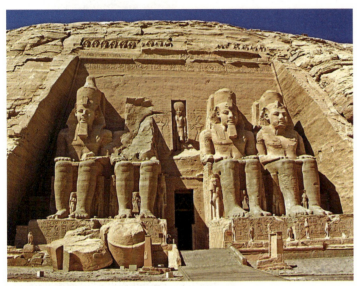

辛贝神庙雕塑

在雕塑的主体构成中，要想使人们的视觉有规律地延续下去，形成规律美，就必须把造型要素之间杂乱无章的状态归纳整理成有条理的正常的状态，建立起艺术美的秩序感。为此，要想使雕塑的形式与张力更加突出，就需要把雕塑的重心、形体或体量等进行有规律的组织、整合，以体现这种秩序。例如，古埃及的雕塑无论在精神内容的表现上，还是在艺术形式的表现上，都体现出明显的规范性和程式化。同样，古希腊典雅的艺术风格也是通过追求和谐感和秩序感形成的。

程式化是雕塑的重要的艺术表现手法之一。所谓程式，就是指事物在某种制约下形成的规范。例如花丛中翩然飞舞的蝴蝶忽高忽低，忽东忽西，千姿百态，这都是由翅膀有节奏地扇动引起的，其翅膀一上一下的扇动就是蝴蝶飞舞的程式。雕塑家在创作过程中采用程式化的艺术表现手法，有节奏地铺陈形象，强调某种感觉，渲染某种气氛，能够将雕塑形象塑造得更加有条理，更加单纯化、理想化，从而赋予作品神韵，达到预想的艺术境界。

程式化表现手法在雕塑艺术中的运用要求创作者必须注意节奏变化、渐次变化、聚散变化、虚实变化等。这些变化使得作品具有装饰美。

二、雕塑艺术的艺术特征

（一）抒情与意境

抒情，简单地说就是表达情思、抒发情感。雕塑艺术作品用形式化的话语元素，象征性地表现个人的内心情感，具有主观性、个性化和诗意化等特征。

雕塑艺术用物质材料在三维空间创造立体的艺术形象，以此传达艺术家的情感和思想，并引起欣赏者的共鸣，所以，抒情是雕塑艺术的主要特征之一。雕塑艺术的抒情性能增强作品的感染力，突出作品的主题，激发和培育欣赏者高尚的审美情趣。

意境是指抒情性作品中呈现的情景交融、虚实相生、活跃着生命律动的韵味无穷的想象空间。艺术作品不仅要通过外在的形象吸引人，还要通过作品中形象的内在气质去感染人。中国雕塑艺术尤其注重这一点。雕塑家善于捕捉对象内在的气质，并运用雕塑造型加以表现，使得作品生动感人。

（二）寓意与象征

雕塑是一种表现静态空间形象的艺术，只能表现人物动作或事物静态的一个瞬间，而不可能充分自由地叙述、交代事件的发生、发展的经过或者描绘人物的性格、命运或所处环境及相互关系，在再现环境和色彩表现上也有很大的局限性。所以，静态的雕塑作品在艺术表现上必须有某种寓意和象征。

象征就是借用某种具体形象的事物暗示类似的人物或事理，这也是造型艺术的基本艺术手法之一。艺术家通过对事物特征的突出描绘，并赋予其一定的寓意或象征意义，使欣赏者产生由此及彼的联想，从而领悟到艺术家借助作品所要表达的含义。

另外，根据传统习惯和一定的社会习俗，雕塑作品的创作也可以选择人们熟知的象征物作为本体，借以表达特定的意蕴，使抽象的概念变得具体形象，或者使复杂深刻的道理更加浅显易懂，还可以使作品的艺术内涵得到延伸，从而增强作品的表现力和艺术效果。例如，1988年卢森堡政府赠送的、矗立于联合国总部的《打结的手枪》这尊青铜雕塑，雕刻的是一把枪管被打了结的手枪。创作者用人们非常熟悉的事物——手枪作为作品的本体，通过"手枪打结"这一想象奇特的夸张造型，表现了人们反对战争、禁止杀戮、渴望和平的强烈愿望。

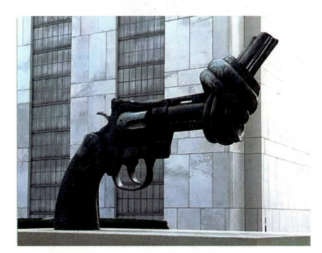

《打结的手枪》

三、经典作品赏析

（一）速度与力的绝唱——铜奔马

《铜奔马》系东汉时期的青铜器，是一件出土于甘肃武威的国宝级文物，也被称作《马踏飞燕》或《马超龙雀》。当时，河西走廊经济发达，贸易繁忙，驼队穿梭，而骏马疾驰。《铜奔马》塑造的正是当时最快速的交通工具——千里马的艺术形象。

《铜奔马》想象奇特，构思巧妙，造型新颖。创作者大胆采用了在马足下加鸟形底座的艺术表现手法。奔马的右后蹄踏在一只凌空飞翔的鸟身上。奔马、飞鸟浑然一体，既有很强的写实性，又极富创意，巧妙地将现实主义与浪漫主义结合在了一起。

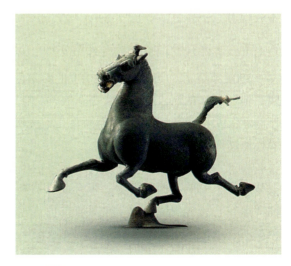

《铜奔马》

骏马凌空腾跃，有风驰电掣之势，充分展现了汉代人英勇豪迈的气概和昂扬向上的精神面貌。《铜奔马》创造性地加上飞鸟以支撑马身，既符合力学平衡原理，又增加了骏马飞奔的气势，将静止的铜马刻画得活灵活现、动态感十足。《铜奔马》代表着东汉时期青铜艺术的最高水平，堪称稀世珍宝。

（二）晋祠彩塑

我国的石刻艺术到了晚唐时渐渐衰落。由于泥塑技术比较好掌握，又不受地域、地形的限制，因此泥塑到了宋朝仍然很兴盛。晋祠是我国自然山水与历史文物相结合的名胜之一，是纪念周成王的胞弟、西周时期古唐国开国诸侯唐叔虞的祠堂。

圣母殿主像邑姜

晋祠历史悠久。祠内圣母殿是现在晋祠里最古老的建筑。圣母殿内的侍女彩塑温婉秀丽、栩栩如生、美轮美奂，闻名中外，是中国古代雕塑艺术的珍宝，在我国美术史上占据着重要的地位。

圣母殿中的彩塑群像为宋代泥塑。这些彩塑造型流畅生动，塑工高超精湛，使大殿熠熠生辉。彩塑侍女群像的高度与真人相仿，写实特点突出，真实反映了宋代的生活习俗，也是我国封建宫廷生活的真实写照。

主像圣母邑姜位于殿正中的龛内，周围有许多女官、侍女环绕。她们的动作姿态、服装款式各异，神情十分生动自然，是晋祠彩塑中最出色的一组人物塑像。邑姜头戴凤冠，身着蟒袍、霞帔、珠璎，体态丰腴，慈眉善目，仪容端庄，十分气派。其余40多尊侍从像对称地列于神龛的两侧，与宫中的生活情景相仿。

为了展现晋祠宋代彩塑的风采神韵，我国国家邮政局于2003年8月16日发行了《晋祠彩塑》特种邮票，全套4枚。

创作晋祠圣母殿群塑的工匠们准确地把握了人体的比例和解剖关系，秉承宋代的审美文化，用精湛娴熟的技艺将美好的情感倾注于塑像中，使其历经时间的洗礼依然异彩纷呈，展现出令人惊叹的艺术表现力。

（三）米开朗琪罗作品《大卫》

1501年至1505年，米开朗琪罗的雕塑创作步入了成熟期。其间，他所创作的巨人雕像《大卫》在西方艺术史上开创了雕塑创作的新纪元。这件5.5米高的石雕像是他受佛罗伦萨建筑委员会的委托而创作的。

《大卫》的题材出自《圣经》。之前的雕塑大师都选择了大卫战胜敌人后的场面和姿势。米开朗琪罗则打破了传统的束缚，独辟蹊径，将大卫雕塑成一个年轻的巨人。大卫神情专注，目光坚定地看向左前方，气势雄壮，摄人心魂。

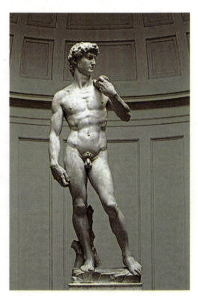

米开朗琪罗《大卫》

米开朗琪罗将大卫塑造成了一个英俊健硕的美貌青年。大卫全身赤裸，右腿直立，两腿稍微叉开，左膝向前微屈，重心落在右脚上，左手举到肩上，握着甩石的机弦，右手下垂，头向左肩回转。这样的姿势十分自然优美，沉稳而充满力量。

尽管大卫外表看似很平静，但形体表现出内心极为紧张。他的视线好像集中于一个目标，颈部的锁骨上有突出的静脉，充分体现了这位英雄激情澎湃、斗志昂扬的精神状态。米开朗琪罗对人体解剖把握得十分精确，将大卫的头和两条手臂的比例略微放大，增强了它的视觉效果。

《大卫》使米开朗琪罗成为意大利当时最优秀的雕刻家之一。从这一作品我们可以看到，米开朗琪罗雕塑艺术风格的主要特点是雄壮有力。他创作的大卫具有坚定顽强的意志和排山倒海的力量，给人极大的鼓舞。

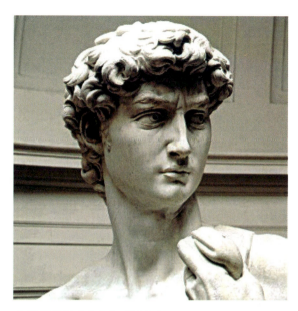

米开朗琪罗《大卫》（局部）

（四）罗丹作品《思想者》

《思想者》是法国雕塑家罗丹享誉世界的代表作。这尊雕像描绘的是一个强壮的巨人弓背坐在石头上，沉浸在凝思之中。他的右肘支撑在左腿上，托着下巴，左臂轻搭在膝盖上，上身前倾。

这个造型看起来十分自然，简单而合理，但实际上，人们要是在现实生活中摆出这样的姿势是非常不舒服的。巨人那深沉的目光以及拳头触及嘴唇的姿态，都表现出他极度痛苦。他努力将强壮的身体蜷缩、弯压成一团，肌肉非常紧张。尤其是那紧紧收屈的小腿肌腱、痉挛般弯曲的脚趾、突出的前额和眉弓，以及隐没在暗影之中的凹陷的双目，都被刻画得栩栩如生，表现出了内心的苦闷。

（五）毕加索作品《牛头》

毕加索是西班牙画家、雕塑家，立体画派创始人，西方现代派绘画的主要代表，也是西方现代艺术史上最具创造力和幽默感的伟大艺术家之一。毕加索是具有广泛影响的现成品雕塑艺术的

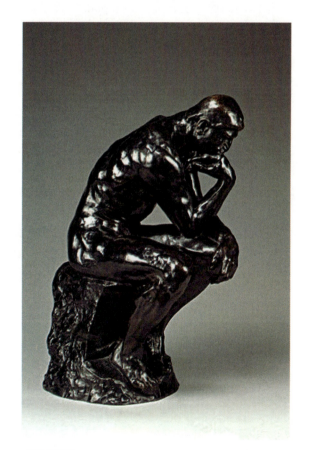

《思想者》

艺术鉴赏

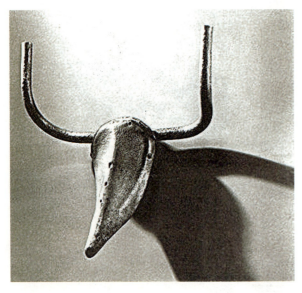

《牛头》

先驱者。他的《牛头》便是一件现成品雕塑艺术作品，以无比简洁而闻名。

牛是西班牙民族精神的象征，具有特殊的文化含义。《牛头》用的材料全是现成物品，即一个废弃的自行车车座和一个车把手。这些现成品激发了毕加索的想象力。他巧妙地构思了这尊"公牛"。作品线条简单清俊、流畅明晰，阴暗对比突出，没有过多的细节雕饰，干脆利落，一气呵成，塑造了十分逼真、极具神韵的公牛形象，令人拍手称叹。

法国文学家罗曼·罗兰说，生活中不是缺少美，而是缺少发现美的眼睛。纵观古今中外人类历史上的雕塑艺术作品，真是琳琅满目，如瀚海珍珠，灿若星辰，反映着人类不同历史时期的社会现实生活和不同的文化、艺术特点。

与一件件风格各异的优秀雕塑艺术品对话，欣赏创作者精心塑造的优美生动的外在形象，品味其独特精湛的高超工艺，感悟其丰富细腻的深刻内涵，往往能够涤荡我们的心灵，陶冶我们的情操，为我们带来美的愉悦和享受，让我们在喧嚣的尘世间获得慰藉和启迪，激发我们对人类历史文明、对生活、对艺术的热爱之情。

练习

● 从古今中外的雕塑艺术作品中选取一件，仔细观察并说说其形式特征和艺术内涵。

● 细心观察你在附近某公园、小区、学校、街道、博物馆等场所内见到的一尊雕塑艺术作品，从不同角度拍照，了解其创作意图、由来，结合所学雕塑艺术鉴赏知识，撰写一段解说词，对它的构思方式、造型特点、雕刻工艺、思想内涵等进行分析介绍，并将图文并茂的解说词上传于班级群分享。

课外拓展

"塑圣"杨惠之

米开朗琪罗是文艺复兴时期意大利著名的雕塑家,在西方有着崇高的地位。而中国有一位可与米开朗琪罗比肩的雕塑大师,他就是唐代的雕塑家杨惠之。

杨惠之,唐代著名雕塑家,生卒年不详。据宋人刘道醇《五代名画补遗》记载:"杨惠之不知何处人,与吴道子同师张僧繇笔迹,号为画友,巧艺并著。"后来,吴道子声名鹊起,杨惠之遂"专肆塑作"。杨惠之在雕塑的过程中,将张僧繇的绘画风格运用到雕塑方面,获得了成功,赢得了"塑圣"的美誉。

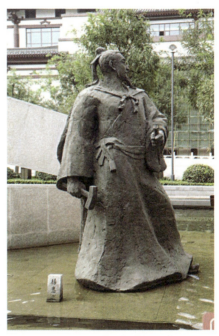

杨惠之像

杨惠之擅长塑佛教与道教众神像。他在南北寺院中塑造了许多栩栩如生的佛像。保圣寺罗汉塑像相传即出自杨惠之之手。众罗汉有的在对坐谈禅,有的在泰然打坐,有的在俯瞰世界,他们表情各异,神态逼真。杨惠之以夸张的手法充分表现了不同性格、年龄、经历的佛门弟子勤加修炼的场景。

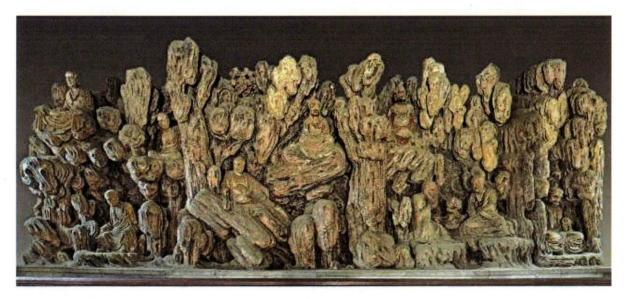

保圣寺罗汉塑像

杨惠之善于将写实风格融入神像塑造中。例如他的泥塑作品《怒目金刚》,其神态据说是取自一个屠夫:在一个赌坊的门口,东市的屠夫正满身戾气,朝着赌坊内破口大骂。原来这位屠夫

艺术鉴赏

输掉了积攒下来给儿子看病的钱。杨惠之当时便记下了屠夫怒目圆睁的表情,并把它运用到雕塑艺术中。

杨惠之还十分善于捕捉和表现人物的外貌特征和精神风貌。《五代名画补遗》中记录了这样一个故事:杨惠之曾经在京兆府为当时的著名演员留杯亭塑像。像塑成后,杨惠之亲自上色描绘,然后把它放置在街市上,面墙而立。人们看见这个塑像的背影,都说这就是留杯亭。由此可见杨惠之技艺之高超。

杨惠之是一个非常具有创造力的雕塑家。他在继承中国传统影塑和浮塑的基础上,首创壁塑这种雕塑新形式。壁塑对后来的雕塑艺术产生了很大的影响,后世的悬塑就是从杨惠之的壁塑发展而来的。壁塑也是我国传统雕塑艺术的一部分。另外,大家在寺庙中常见的千手观音,其开创鼻祖就是杨惠之。杨惠之还总结了自己多年积累的雕塑技艺与经验,写成了《塑诀》一书。遗憾的是,此著作现已失传。

杨惠之是一位高产的雕塑巨匠。他创作的雕塑作品在数量、质量及种类等方面都是惊人的。但是由于杨惠之专注于泥塑,作品无法长久保存,因而对他的作品的描述多见于史籍资料中。如今存留的,仅见于保圣寺罗汉塑像(存疑)及水陆庵最后一排泥塑群像(存疑),这不得不说是中国雕塑史上的巨大遗憾!

第四单元

工艺美术欣赏

第一节 工艺美术的特点及欣赏方法

一、工艺美术的特点

工艺美术是造型艺术之一。工艺美术品是以手工艺技巧制成的工艺品,具有一定的实用价值和欣赏价值。随着时代的发展,工艺美术已不再局限于手工艺,而是与机器工业,甚至大工业相结合,开始逐步将实用品艺术化或艺术品实用化。

作为物质产品,工艺美术品反映着一定社会、一定时代的物质与文化的生产水平;作为精神产品,它的视觉形象(造型、色彩、装饰)又体现了一定时代的审美观。工艺美术品一般分为两大类:一是日用工艺品,即经过装饰加工的生活实用品,如染织工艺品、陶瓷工艺品、家具工艺品等;二是陈设工艺品,即专供欣赏的陈设品,如装饰绘画、象牙雕刻、玉石雕刻等。

染织工艺

工艺美术经历了一个极其漫长的形成过程。马克思说,工艺学会揭示出人对自然的能动关系、人的生活的直接生产过程,以及人的社会生活条件和由此产生的精神观念的直接生产过程。工艺学可以追溯到人类起源的时候,工艺美术也是如此。在很久很久以前,人类就已经学会用符号来装饰自己、工具、房屋以及坟墓了,比如,从出土的石器时代的文物上可以看到,原始人的工具上常常有各种物形或几何形的装饰。因此我们认为,工艺美术起源于劳动人民开始制造工具的时代,与人们当时的物质生活和精神生活密切相关,常因历史时期、地理环境、经济条件、文化水平、民族风尚和审美观点不同而表现出不同的风格特色。正是在长期的工具制造中,人类积累了大量技巧,才使得某些艺术,尤其是造型艺术的产生成为可能。

二、工艺美术的审美特征

(一)适用性与审美性的统一

所谓工艺美术,就是为了满足人们生活的需要,在不同的器物上进行美化或装饰的艺术。工艺美

术品包括人们生活所需要的日用品、现代工业中的设计作品和民间劳动者所制作的工艺品等。总之，只要是工业、手工业、民间工艺甚至是历史上一切具有审美价值的人造物就都属于工艺美术品。

工艺美术品具有三个显著特征：一是它和人们的生活息息相关，并且是为适应人们的实际生活需要而存在的；二是从艺术上来讲，它有三个必需的因素，即装饰纹样、造型和色调；三是工艺美术品的制作是与科学技术紧密相连的，并能通过科学技术来改变、丰富人们的生活方式和内容。与其他艺术形式相比，工艺美术品更贴近人们的日常生活。它通过自身的色彩、造型、图案以及卓越的技艺和材料上的特色等反映时代特色，也反映具有某个时代特征的审美观念。工艺美术品在制作的过程中秉承了适用性与审美性相结合的特点，从而实现美观与实用双重功能的统一。

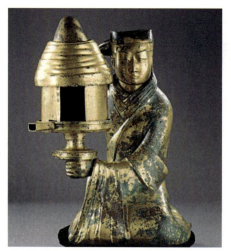
长信宫灯

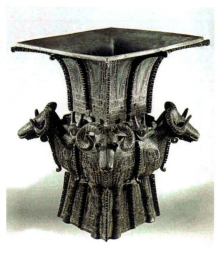
四羊方尊

工艺美术品和建筑有着两种相同的基本社会职能，即它既可以满足人们的生活需求，也可以满足人们的精神需求，所以我们不能只强调工艺品的审美功能，还要去了解并重视它的适用功能。从实际出发，适用是工艺美术品的首要职能，然后才能说它是具有美感的。抽象的是"美"，具体的是"适用"。抽象和具体相结合，才使那些经历了历史沧桑的工艺美术品至今还能体现出它们的审美价值，如国宝级文物长信宫灯、四羊方尊等。

（二）工艺种类特性的完美发挥

工艺美术可以按照种类特征来区分。当我们欣赏不同类别的工艺美术品时，要看其种类特征是否得以充分表现。

比如，陶塑是我国古代的一种民间艺术，是利用陶土及堆、捏、塑、刻、画等手法制作而成的陶质雕塑艺术品。秦代陶塑比较关注写实，汉代陶塑则注重把握艺术品的整体内涵，不注意表现细节，讲究陶塑对象的传神刻画。

又比如当代的刺绣，如苏绣、粤绣、蜀绣、湘绣等，将各种针法、各种技法都充分发挥，达到了登峰造极的地步。

评价一件工艺美术品的审美价值要看它本身受到材料限制的程度。限制程度越高，工艺美术品所表现出的制作水平就越高，艺术价值也就越大。

陶塑作品

（三）材料的合理、充分运用和改造

评价工艺美术品审美效果的高低并不是看原材料的价值，而要看它有没有充分合理地利用原材料。

例如，玉雕是我国古代就有的艺术创作类型，但是通体无瑕疵的好料不易得，所以艺术家就要利用原材料的特点，充分发挥自身的技艺和智慧，巧妙地将艺术品完美地展现在观者面前。海派玉雕大师黄杨洪对玉石的特性非常了解，他在雕刻玉石时能做到因材施技，使原材料的特点得到完美发挥。他的玉雕作品往往给人一种浑然天成的审美效果。他在创作代表作品《连年有余》时就是根据石料上的红皮，巧妙地将红皮的地方制成鲤鱼，以呈现出巧雕之美。艺术家只有注重玉石整体意蕴，因材施技，才能化腐朽为神奇。所以，工艺美术品的审美效果直接受原材料利用程度的影响。

（四）工艺美术品的协调美和韵律美

工艺美术品的大小、布局、色彩及所摆放的环境相互协调，这才是其最高审美境界。工艺美术品的韵律美是指形状、色彩、材质等方面的搭配呈现出一种有韵律的美感。有协调美和韵律美的工艺美术品才会使人赏心悦目。

我们在摆放工艺美术品时要有节奏感，注意与周围环境协调搭配。只有将工艺美术品与周围环境合理、恰当地搭配，才可以将工艺美术品整体的协调美和韵律美充分地展现出来。

练习

- 请你精心挑选一件家中的工艺美术品进行拍照，并结合这件工艺美术品谈谈你对工艺美术审美特征的理解。
- 5～6人为一组，搜索资料，简要介绍一幅小组成员最感兴趣的工艺美术品。

课外拓展

民间剪纸艺人——张吉根

张吉根是中国杰出的民间剪纸艺术传承大师，因精深的剪纸造诣享誉中外。青少年时期的他，以剪纸为谋生手段。在各地出摊卖剪纸时，他常常会遇到人们提出各种各样的要求，而且给他的时间很短，有的甚至连草图都不能画，直接用剪刀剪。这样的条件激发了他创新、创造的能力，也使他的技艺得到了提升。也正是在这段艰苦的日子里，他注重学习各地的剪纸特点，从用刀方法、阴阳线的表达、构图的处理等各个方面研究剪纸，使自己的剪纸造诣更加精进。

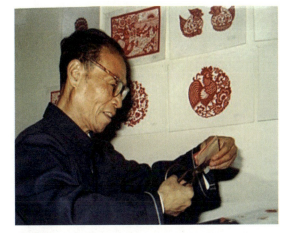

张吉根

艺术鉴赏

　　张吉根的邻居回忆起张吉根时说：大雪纷飞的年夜是全村最期盼的光景。每家每户都会事先把前院大门和窗户擦得干干净净，再去排队向邻居张吉根讨要象征吉祥安康的剪纸。二十世纪六七十年代，张吉根创作了大量以现实生活为题材的作品。他剪纸不用画稿，以剪代笔，数分钟内就能剪出各种花鸟虫鱼或人物、走兽。他的作品大多具有吉祥的寓意，造型厚重而富于情趣。

　　1978年，张吉根被评为工艺美术师。1979年，中国人民对外友好协会在挪威和芬兰举办"中国江苏省剪纸艺术展"，张吉根随艺术展首次出访海外。在挪威，张吉根用一把剪刀剪出一条腾云的"祥龙"，让外国人难以置信。有一位记者带张吉根乘船从一座大桥下穿过。回去后，张吉根凭印象开剪，不多时，一座逼真的"大桥"从他剪刀下滑落。第二天的报纸头条称他是"用剪刀变魔术的人"。

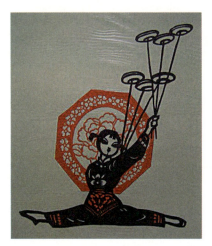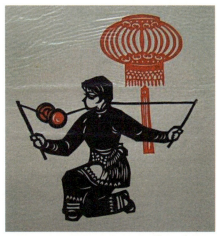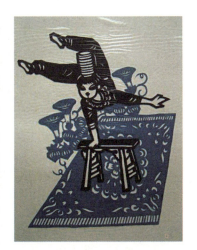

张吉根作品《传统杂技》（部分）

第二节 中国工艺美术作品欣赏

中国工艺美术既来源于生活，又作用于生活。每一件工艺美术品在审美上都有着深刻的时代烙印，镌刻着各个时代的人们的生活痕迹和愿望，记载着各个时期的文化形态。一件工艺美术品，就是一个文化符号；一部中国工艺美术史，就是一部立体的中国文化史。

中国工艺美术品品类众多，分十几个大类，共数百个小类，包括陶瓷工艺品、雕塑工艺品、印染手工艺品、编结工艺品、编织工艺品、金属工艺品、地毯和壁毯、工艺画、刺绣、玉器、织锦等。下面我们具体从瓷器、刺绣和留青竹刻这三个方面来欣赏一下中国工艺美术品。

一、瓷器

瓷器是由瓷石、石英石、莫来石、高岭土等烧制而成，外表施有玻璃质釉或彩绘的器物。在窑内高温（1 280 ℃～1 400 ℃）烧制后，瓷器才能成形，而瓷器表面的釉色会因为温度的不同而发生各种各样的化学变化。瓷器称得上是中华文明中绚丽的瑰宝。

烧制瓷器必须同时具备三个条件：一是制瓷原料必须是富含绢云母和石英等矿物质的瓷石、瓷土或高岭土；二是烧制温度必须在1 200 ℃以上；三是瓷器表面施有高温下烧成的釉面。

（一）发展史

中国无疑是瓷器的故乡，从"瓷器"（china）一词的英文已成为"中国"的代名词中可见一斑。

商代的白陶用瓷土（高岭土）作原料，烧成温度达1 000 ℃以上。商代和西周遗址中发现的青釉器已明显具有瓷器的基本特征。它们较普通陶器更为坚硬细腻，胎色以灰白色居多，烧成温度高达1 100 ℃～1 200 ℃，器物表面施有一层石灰釉。但它们与瓷器又不完全相同，被称为"原始瓷"或"原始青瓷"。原始瓷自商代出现后，历经了1 600～1 700年的变化发展，逐渐成熟。

从出土的文物来看，东汉以来到魏晋时期制作的瓷器大多数是青瓷。这些青瓷的加工更为精细，胎质更加坚硬，不吸水，器物表面施有一层青色玻璃质釉。这种制瓷技术的水平较高，

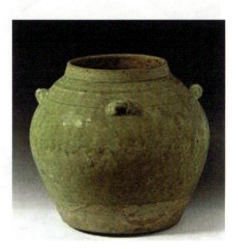

东汉青釉水波纹四系罐

标志着中国瓷器生产已经进入了一个新时代。

南北朝时期,我国白釉瓷器开始萌发,到了隋朝,已经发展到比较成熟的阶段,到唐代更有了新的发展。瓷器烧成温度达到 1 200 ℃,瓷器的白度也达到 70% 以上,愈发接近现代的高级细瓷的标准。这一显著的成就为釉上彩和釉下彩瓷器的发展打下了坚实的基础。

明代斗彩瓷器

宋代的瓷器在工艺上有了明确的分工,是我国瓷器发展的一个重要阶段。这一时期的瓷器在胎质、釉料和制作技术等方面有了新的提高,烧瓷技术已经完全成熟。宋代闻名中外的名窑非常多,除被称为五大名窑的汝窑、官窑、哥窑、钧窑、定窑以外,还有景德镇窑、磁州窑、耀州窑、龙泉窑、建窑、越窑等。各个窑的产品都有自己独特的风格。

明代的瓷器更为丰富多彩,出现了施精致白釉和以铜为呈色剂的单色釉瓷器。明代瓷器多样化的加釉方法说明中国制瓷技术还在不断提高。

清代的瓷器最终形成了青花类、色釉瓷类和彩瓷类三大系列,其中彩瓷种类繁多。烧造工艺,除了青花、釉里红等釉下彩以外,还有釉上彩和釉上釉下混合彩两大种类。釉上彩是先烧制成白釉瓷器,在白釉上进行彩绘,再入炉低温二次烧成,粉彩、珐琅彩和釉上五彩都属釉上彩;釉上釉下混合彩是先烧制成釉下彩(即在瓷胎上直接绘画图案,罩上透明釉,再经高温一次性烧成),然后在适当的部位进行彩绘,再入炉低温二次烧成。斗彩、青花五彩和青花矾红彩都属于釉上釉下混合彩。

(二)中国六大窑系

1. 定窑系

定窑白釉刻花莲花纹盘

定窑系以烧制白瓷(称"白定")为特色,自唐晚期开始,至宋代到达顶峰。除"白定"以外,还兼烧黑釉、酱釉,即"黑定""紫定"。定窑系的产品工艺水平较高,胎料筛选细致,胎质洁白细密,器物形制很规整,给人一种一丝不苟的感觉,其复烧法和印花、刻花、划花等装饰工艺对其他瓷窑有着较深的影响。

2. 钧窑系

钧窑系的主要产品是一种五彩缤纷的窑变釉瓷器。其釉色颇有特点:主要着色剂是氧化亚铁,经高温还原形成青色或蓝色的主基调;又采用氧化铜为着色剂,经高温还原形成红色的窑变釉。由于这种窑变釉瓷器施釉较厚,在烧制过程中釉水熔融流动,红蓝等颜色交相辉映,形成了变幻无穷的艳丽色彩,如天蓝、天青、月白、海棠红等。钧瓷的釉

面上常带有密密麻麻的"棕眼"（斑点），呈现出独特的美感。另外，釉在熔融状态下流动，釉面上会产生一种弯弯曲曲的类似蚯蚓爬过泥面的细条纹。这样的纹理被称为"蚯蚓走泥纹"。钧瓷中最珍贵、最具有代表性的是北宋晚期作为贡品的陈设瓷。钧瓷的造型常有强烈的仿古意味，但在模仿中又有创新，使得实物既古朴高雅，又具有时代气息。

钧窑月白釉出戟尊

3. 磁州窑系

磁州窑系以生产白釉黑彩瓷器而著称，黑白对比强烈，图案醒目鲜明，划、刻、剔、填彩兼用，并创造性地将中国的绘画技法，以图案的构成形式，生动而巧妙地绘制在瓷器上，引人入胜，颇具艺术魅力。这种白釉黑彩瓷器开创了我国瓷器绘画装饰的新途径，同时也为宋以后青花及彩绘瓷器的发展奠定了基础。

磁州窑系的器物追求实用，坚固耐用，大方朴素，有着浓烈的乡土气息，胎体也较厚重粗糙，但表面会大量施用化妆土，再施透明釉，因而给人"粗中有细"的感觉。

4. 耀州窑系

耀州窑系主要烧制青瓷、白瓷、黑瓷、酱色釉瓷和唐三彩等品种，其中以青瓷的烧制最负盛名。

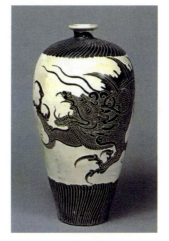

磁州窑白釉黑剔花龙纹瓶

宋代晚期的耀州窑系瓷以青瓷为主，质坚胎薄、釉面光洁、色泽青幽，呈半透明状，显得颇为淡雅。装饰有刻花、印花等，线条流畅，结构严谨，釉色青黄、深沉，釉层往往上部厚、下部薄，胎釉交接处呈姜黄色。此外，有的青釉釉面上会出现小的露胎褐斑。耀州窑系瓷的纹饰多布满器物内外且种类繁多，有鱼、鸭、龙、凤、牡丹、莲花等，器形有瓶、罐、碗、盘、

耀州窑摩羯形水盂

艺术鉴赏

壶、茶托、香炉、钵等，风格粗犷，自然生动。

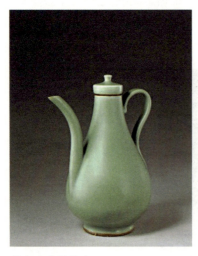

龙泉窑青釉执壶

5. 龙泉窑系

龙泉窑瓷以釉色和造型取胜，尤以青釉见长。最具代表性的釉色是粉青与梅子青。一些极品好似青玉，甚至翡翠。由于这类瓷器使用的釉属于石灰釉性质，在高温下容易流动，所以釉层轻薄，釉面光亮、透明度高。到了南宋时期，龙泉窑瓷大多素面，少有花纹装饰，釉层也做了加厚，在高温下不易流动，所以瓷器透明度低，有淡雅柔和的玉质效果，显露出一种含蓄的温润感。

6. 景德镇窑系

在五代时受越窑影响，景德镇窑系经常烧制越窑系青瓷，到了北宋时期，始创影青瓷。影青瓷，又名青白瓷、罩青、隐青，是一种由白瓷向青瓷过渡的瓷器。其釉色近乎全白，只在积釉处显出湖绿色，青色若隐若现。此种瓷器胎薄、釉细、纹饰精美。景德镇窑系影青瓷到了北宋中晚期进入鼎盛时期。其中湖田窑瓷达到了最高水平，其胎质洁白细腻，器壁极薄，釉色青白，光泽度高，透明度高。

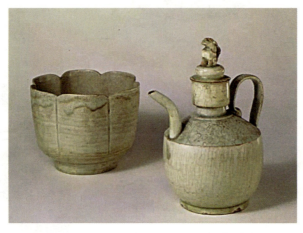

景德镇窑青白釉刻花注壶、温碗

二、刺绣

刺绣，又名"针绣"，俗称"绣花"，古代称"黹""针黹"。刺绣是以绣针引彩线（丝、绒），按设计好的花样，在织物（布帛、丝绸）上刺缀运针，以绣迹构成纹样或文字的各种装饰图案的总称，是中国优秀的民族传统工艺之一。

明清时期的宫廷刺绣规模非常大，民间刺绣也得到进一步发展。除了号称"四大名绣"的苏绣、粤绣、湘绣、蜀绣以外，刺绣的种类还有京绣、闽绣、鲁绣、汉绣、汴绣、苗绣、顾绣、瓯绣等。每一种都各具风格，流传至今。刺绣的针法也丰富多彩，有套针、齐针、扎针、打子针、长短针、戳纱、平金等几十种，各有特色。

（一）发展史

早在原始社会，人们就用文面和文身来进行装饰。自从有了麻布、毛纺织品、丝织品，人们就开始在各种织物上绣各式纹样。先秦文献中有用朱砂涂染丝线，在素白的衣服上刺绣朱红的花纹的记载。这就是所谓的"素衣朱绣"。《尚书》中也记载，四千多年前的章服制度就规定了"衣画而裳绣"。刺绣在当时既有绣画并用的做法，也有先绣形后填彩的做法。

战国时期刺绣工艺已然成熟。这时人们已采用铁针代替原来的竹针和骨针。绣地多用绢和罗，针法主要采用锁绣，即辫子股绣。绣纹有龙、凤、虎及云纹、草叶纹、几何纹，形象生动而富有神话色彩。绣色有朱红、绛、金黄、浅黄、蓝、绿、棕、青、褐等。

战国时期刺绣实物以湖北江陵马山楚墓出土的绣品最有代表性。马山楚墓出土的绣品的纹样主要为龙凤纹，其中典型作品有《龙凤虎纹绣》。龙凤虎纹绣通幅绣有清晰的龙、凤、虎纹。龙凤曲体展翅，互相穿插连接，富有装饰性；以黑红相间条纹表现的猛虎，昂首扬尾，显得格外醒目和生动。

《龙凤虎纹绣》（局部）

汉代刺绣更加普及，工艺更加先进。王充的《论衡》中有"齐郡世刺绣，恒女无不能"的记载，这说明刺绣在当时山东一带的民间已十分普及。汉绣除平绣、锁绣以外，增加了钉线绣针法。交替使用的多种针法使纹样更具有立体感。纹样主要有动物纹、云气纹、几何纹、文字装饰等。

汉代的刺绣实物以长沙马王堆汉墓出土的绣品最丰富，也最具代表性。马王堆汉墓出土的绣品达四十余件，多以绢、罗、绮为绣地，用浅蓝、湖蓝、朱红、土黄、草绿、棕褐等各色丝线绣成。典型作品有《黄地菱纹罗乘云绣》：在卷曲缥缈的云气中，有一只神兽在乘云飞升。这种形式也是乘云绣的共同特点，寓意祥瑞。

三国时期就已经有了著名的织绣工艺家、"针绝"艺人。《历代名画记》和《拾遗记》中就有记载，"吴王赵夫人，丞相赵达之妹，善书画，巧妙无双，能于指间以彩丝织龙凤锦，宫中号为机绝"，"又于方帛之上，绣作五岳列国地形，时人号为针绝。又以胶续发丝作轻幔，号为丝绝"。这三绝都属于工艺美术的绝技。

魏晋南北朝时期，刺绣多用于佛教艺术，特别是其中的绣像技艺颇为高超。佛像刺绣的残片绣品曾出土于甘肃敦煌以及新疆和田、吐鲁番、巴楚等地。无论图案还是留白，都用了细密的锁绣。

《释迦说法图》（局部）

出土及传世的唐代刺绣与唐代的宗教艺术有着十分密切的关系，如《释迦说法图》和《灵鹫山释迦说经图》等都与当时佛教昌盛有着直接关系。唐绣的技法仍然沿用了汉代的锁绣，但已开始发生转变，大多以平绣为主，并采用多种色线和不同针法。唐绣所用绣底也不仅限于锦帛和平绢。唐绣所用的图案大多来自绘画，因此刺绣图样常用佛像人物、山水、楼阁、花卉、鸟禽等，颜色明亮、构图活泼。唐绣独特的风格是使用微细平绣的绣法，以各种针法和色线的运用来替代绘画。这形成了一门特殊的艺术。唐绣的一项创新在于运用金银线来盘绕图案的轮廓，使实物有立体感。

唐代以前的绣品多重视装饰和实用之途。宋代的刺绣除注重实用性外，还特别致力绣画。在唐朝时期，文人、士大夫都嗜好书法和绘画，所以书画的风格直接影响到刺绣的风格。宋代刺绣之所以发达，是因为当时的朝廷提倡且常有奖励，因而著名绣工相继辈出，将书画带入刺绣之中，绣出独特的颇具观赏性的绣品。绣工为了使绣品达到书画中的传神意境，刺绣前要先有计划，刺绣时要审时度势、注意构图，讲究纹样的取舍留白。这与唐代的满地施绣截然不同。

元代的绣品传世极少。从台北故宫博物院珍藏的一幅作品来看，元绣仍继承了宋代遗风，但不如宋绣精细。但是元绣也有自己的特色。元代李裕庵墓出土的刺绣上就出现了贴绫的作法。因元代统治者皆信奉藏传佛教，所以刺绣除了用作一般的服饰装点外，大多带有浓厚的宗教色彩，被用于制作佛像、经卷、僧帽、幡幢等，如西藏布达拉宫保存的元代刺绣《密集金刚像》就具有强烈的宗教风格。

明代韩希孟顾绣花鸟册页

明代服饰装饰和观赏型绣品流行广泛，最有名的当属顾绣。顾绣因起源于顾姓世家而得名。顾绣中的人物、山水、花卉、禽鸟等"劈丝细过于发、针如毫"。绣品气韵生动，针法多变，时创新意，作为欣赏品名重一时。

清代刺绣品分为两大类——日用品和欣赏品。日用品为主流，有衣、裙、鞋、帽、被、褥、枕、帐等，纹样有人物、山水、花卉、鸟兽、吉祥图案等。日用品以写生手法为主，常绣有龙凤、百兽、麟狮、鹤雀、"四君子"、福禄寿喜等。欣赏品有镜片、壁饰等类，组织构成有团花、绣球、开光画面、"满地娇""万花锦"等。清中期流行锦纹，工艺新技术有纳纱、堆绫、钉线、打籽、穿珠等，绣品色彩鲜丽复杂，图案纤细繁缛，层次丰富且变化多。至乾隆年间，刺绣常用华丽典雅的"金线绣"以及素雅别致的"水墨绣""三蓝绣"。清代还出现了有关刺绣的专著。如丁佩的《绣谱》，分述择地、选样、取材、辨色、程工、论品等，提出了"齐、光、直、匀、薄、顺、密"等绣艺特色以及"神、妙、巧、能"四品审美原则。又如由苏绣名家沈寿口述，张謇整理的《雪宧绣谱》，分述绣备、绣引、针法、绣要、绣品、绣德、绣节、绣道等，为后世所取法。

（二）四大名绣

四大名绣指的是中国民族传统刺绣工艺中的苏绣、粤绣、蜀绣、湘绣，其中苏绣最负盛名。四大名绣是中国刺绣的杰出代表。

1. 苏绣

"苏绣之巧，写生如画。"苏绣是以苏州为中心的地方绣。劈丝刺绣针细如发，针脚细密、色调典雅，"留水路"分面退晕，使绣品生动而有装饰性。苏绣常用针法就有43种，以平针为主。套针分"单套""双套"，用来表现深浅、浓淡；抱针分"正抱""反抱"，内向、外向使图案规整而有变化；拖针顺着物象体态显得自然；松子针可用于绣毛斑；刻鳞针用于绣鳞片……苏绣品轮廓整齐，针线纤细，针迹紧密，疏密匀致，丝理圆顺，色调调和，色泽明丽。

清末民初，西学东渐，苏绣出现了创新作品。光绪年间，余觉之妻沈云芝绣技精湛，闻名苏州绣坛。沈氏30岁时，适逢慈禧太后70寿辰，于是沈氏绣了"八仙庆寿"的八帧作品为慈禧太后祝寿。慈禧太后大喜，特赠"福""寿"两字，沈氏也因此改名沈寿。沈寿运用旧法创新意，弄光显色，参用写实，将西方画作仿真肖神的特点表现于刺绣之中，新创仿真绣（或称"艺术绣"），堪称近代刺绣艺术家。其针法富有变化，绣品颇具立体感。

沈寿不但绣艺高超，还分类整理了历代刺绣针法，继承顾绣、苏绣等传统技艺，并大胆引用西方素描、油画、摄影等各种表现方法，创造散针、旋针等针法，用以表现物体的明暗虚实。她绣制的《意大利皇后爱丽娜像》，在1911年意大利都灵世界博览会上获最高荣誉奖。

1911年，沈寿在天津开设女工传习所，传授绣艺，组办女子师范学校传习所，培养刺绣专业人才，晚年在病中仍著成《雪宧绣谱》，总结各种刺绣针法，为我国刺绣艺术做出了卓越的贡献。

随着苏绣的发达与创新，时至今日，苏绣又出现了许多新的刺绣，如乱针绣、双面绣、双面异色绣、束绣、精微绣、彩锦绣等。苏绣最早也多为实用，后来渐渐用作艺术珍赏，在历朝历代都各具特色，皆有很高的成就。

沈寿《意大利皇后爱丽娜像》

2. 粤绣

粤绣是以广州为中心的地方绣，多以百鸟等为题材，善用马尾缀绣外廓，每图必绣"间道风"飞白花纹，自然工整；在针法里另加"肉入针""金夹绣"等，以金线勾廓，针脚参差，花纹繁复，色彩浓艳，对比强烈，明快热烈，独具风格。其中潮州的潮绣喜用金线、花朵或鸟兽局部衬绣棉线，或垫棉花形成"高绣"，使绣品有着浮雕层次的效果。

颐和园粤绣屏风之"百鸟朝凤"　　　　　颐和园粤绣屏风之"百鸟朝凤"（局部）

3. 蜀绣

蜀绣是以成都为中心的地方绣，多用于绣被面、枕套、桌围、椅垫等，用"散线""红线"绣制，由中心起针向四周展开，以长短针从外向里添针、减针，为车拧绣法，用线工整厚重、设色明快，富有民间特色。

4. 湘绣

人民大会堂湖南厅内湘绣作品《岳阳楼》

湘绣是以湖南长沙为中心的带有鲜明文化特色的地方绣。起源于湖南的民间刺绣，吸取了苏绣和粤绣的优点。湘绣注重写实，巧妙地将中国传统的绘画、刺绣、诗词、书法、金石等各种艺术融为一体，针法多变，劈线细致，强调"绣花能生香，绣鸟能听声，绣虎能奔跑，绣人能传神"。绣品质朴而优美，生动逼真，色彩丰富鲜艳。

三、留青竹刻

留青竹刻又称平雕、皮雕等，是中国传统的雕刻艺术，即在竹子表面的一层薄薄的竹青上雕刻图案，

铲去图案以外的竹青，露出竹青下面的竹肌，让整个雕刻图形产生图底变化的竹刻艺术。

（一）发展史

留青竹刻最初只是平面雕刻，雕刻后将图文部分留下，刮掉其余部分。虽然竹皮去留分明，但所刻的纹饰也只是进行阳文或阴文雕刻，只有花纹的变化，而没有雕刻技法的变化。到了明代，竹青雕刻技法更加成熟完善。雕刻时，雕刻大师们通过对竹皮的全留、多留、少留，在雕刻中呈现出深、浅、浓、淡的变化，犹如在纸上作画一般，使作品颇有水墨之韵。明末竹刻家张希黄在唐代留青竹刻的基础上进行改进，利用竹筠、竹肌质地、色泽的差异，以竹的外皮（即青皮）刻图纹，用剔除青皮后的竹肌做底，首创阳文浅浮雕的留青技法。但到了清末，竹刻工艺日趋衰退，留青竹刻名家不多，佳作更难见。20世纪中期，留青竹刻艺术家在继承明清名家技法的基础上做出改进，使留青竹刻有了较大的发展。

（二）艺术特点

因留青是留竹子表皮一层，所以留青竹刻又名"皮雕"。留青竹刻品一般有臂搁、书镇、笔筒、台屏和案头小品等。竹筠洁如玉，竹肌有丝纹。竹筠色浅，年久呈微黄；年愈久，竹肌色愈深，如琥珀。留青竹刻就是充分利用这种质地和色泽变化的差异，产生色彩从深到浅自然退晕的效果。留青竹刻品具有很高的观赏性和珍藏价值，深受历代名人雅士青睐。

明代张希黄留青竹刻山水臂搁

练 习

● 中国工艺美术品不仅具有鲜明的民族风格，各地的作品还有其浓郁的地方特色。请从工艺美术的审美特征角度来介绍自己所在地的传统工艺美术品。

课外拓展

乱针绣创始人——杨守玉

乱针绣，又名正则绣、锦纹绣，是中国刺绣工艺的一种。它以针线为工具，利用不同方向、不同颜色的直线条交叉、重叠、堆积来表现物体的体积感、空间关系及色彩变化。乱针绣针法活泼，线条流畅，色彩丰富，层次感强。

艺术鉴赏

杨守玉《少女》

杨守玉《猫》

乱针绣创始于20世纪30年代，创始人为现代刺绣工艺家杨守玉。回顾杨守玉的生平，我们会发现她的那些令人称叹的创作绝对不是一蹴而就的，而是她数十年如一日地辛勤耕耘后所收获的累累硕果。

1896年，杨守玉出生于常州武进的一个书香之家，师从画家吕凤子。从师之前，杨守玉就在刘海粟先生创办的常州青云坊图画传习所学习绘画。其写生传神，临画逼真，画笔下的树石仿佛被赋予了生命，充满了灵性和活力。

1916年，20岁的她从师范学校毕业后，吕凤子就聘请她到丹阳正则女子中学任绘绣课教师。在校任教期间，她反复琢磨，潜心研究。

1933年，杨守玉在绣制两幅以西画为绣稿的作品时，把传统刺绣"排比其针，密接其线"的方法与西画原理结合，创造了以长短参差的直斜、横斜线条交叉，分层掺色的技艺。这种绣法即我们现在所说的乱针绣。这种将平面图案绣出立体效果的独特技艺，开创了刺绣领域的新篇章。

杨守玉《美女与骷髅》

杨守玉《罗斯福像》

乱针绣源于苏绣，又超越苏绣而自成一格。它一改以往传统的苏绣技法，但乱而不杂，密而不堆，具有多种技法，被运用于不同的表现形式上。乱针绣品立体感很强，颇有西洋油画的效果。

乱针绣创始人杨守玉女士穷一生心血，孕育了乱针绣这朵光彩夺目的艺术奇葩，在中华绣坛上留下了厚重的一笔。

第五单元

摄影艺术欣赏

第一节 摄影艺术的语言及欣赏方法

一、摄影艺术的语言

随着生活水平的不断提高，摄影已经受到人们的普遍喜爱。摄影艺术发展到现在，摄影艺术爱好者特别是摄影家们，除了在拍摄作品上花费时间与精力外，还会把更多的时间与精力用在摄影作品创作前期的复杂构图与摆设、后期繁复的修正与完善上。摄影不仅用于单纯的记录，也用于表达摄影者的思想情感。

摄影除了能精确地再现拍摄对象本身的瞬间形态以外，还是一种世界性的交流手段，能在所有民族和文化之间架起桥梁。在摄影语言中，掌握创作手段的象征符号是摄影创作成功的关键，也是我们欣赏摄影作品的关键。摄影艺术的语言象征符号包括光线、色彩、透视、影调、清晰与模糊等。

许宁《老摄影家》

（一）光线

形态和颜色是摄影构图的两个基本要素，它们决定着视觉表现力的效果，而形态和颜色都是光照的结果。摄影对光线有很强的依赖性，所以，光线是摄影造型中最基本的元素。

朱翔《母子情深》

艺术鉴赏

许宁《天堂湖之晨》

从某种程度上来说，摄影者是在用光进行艺术创作，或者说是在用光作画。如果说，人是用语言、文字来表达思想和情感，那么我们也可以说，摄影这门艺术是运用光线来进行创作的。实际上，摄影用光就是把握光线处理的特征，使它能够为最终要达到的艺术效果服务。

（二）色彩

色彩是摄影语言的重要组成部分。当人们接触某一种色彩时，一定会产生心理上的某种反应，而具有创造力的人的反应会更加强烈。研究表明，大多数具有创造力的人更容易被颜色主宰。他们看到某一事物时，往往首先会对颜色做出反应，其次才会对形式做出反应。比如，当我们看到翠绿的植物、蔚蓝的天空、清澈的溪水时，就会产生轻松、愉快的感觉；而当我们看到金色的太阳、缤纷的晚霞、五彩的花海等景物时，就会产生热烈、温暖的感觉……这些都是色彩带来的不同的心理联想。

许宁《冷色》

（三）透视

在摄影时，我们可以巧妙地运用透视，让摄影作品更加具有空间感和层次感。

摄影所产生的透视关系不同于我们肉眼观察到的透视关系。照相机可以帮助人们借助各种镜头创造和记录与人眼观察到的完全不同的视觉形态和形象。例如，我们运用广角镜头可以获得变形的视觉形象，因为它夸大了景物本身的透视关系；而运用长焦镜头可以压缩景物本身的透视关系。

摄影作品透视关系的夸大或变形绝不是摄影者的无心之作。他们有意通过这样的处理来增强画面的视觉冲击力。

许宁《暖色》

第五单元　摄影艺术欣赏

许宁《广角镜头拍摄的罗田水库》

许宁《标准镜头拍摄的罗田水库》

许宁《长焦镜头拍摄的罗田水库》

（四）影调

在摄影艺术的视觉语言中，影调是一个十分重要的造型元素。那什么是影调呢？简而言之，影调是指不同亮度、不同色彩的景物，通过照相机曝光后，在胶片或数字影像传感器上形成影像，经过冲印制作成照片或者直接在电脑上显示出来，在画面上形成的黑、白、灰的调子。

许宁《高调》

一幅摄影作品，因为其色彩深浅的不同，可以形成丰富的影调。一般而言，影调的基调可分为高调、中间调、低调三大类。

不同影调的摄影作品带给人的视觉感受也不同。例如，高调的作品往往给人明快、纯洁、清秀的感觉，中间调的作品常给人和谐、大方、细腻、浑厚之感，低调的作品则给人深沉、庄重、凝重、肃穆之感。从表面上看，影调就是光影在摄影中的视觉再现，也就是黑、白、灰在画面中的组合关系；但从深层次的角度来看，一旦影调形成，画面就不再仅仅是一个平面了，而是有了立体感。平面的影调可以转化为画面的立体感、质感等视觉语言，从而产生一系列肌理效果。

许宁《中间调》

许宁《低调》

（五）清晰与模糊

清晰与模糊即虚实的运用是摄影表现语言里非常重要的一部分，景深的控制也是摄影独具的表现手法。摄影者可根据创作的需要，利用较慢的快门速度，将运动的主体变为虚形，如《幡神会》；也可用高速快门，将运动的主体变得清晰锐利。摄影者还可通过对景深的控制来表现虚实。影响景深的因素主要有焦距、光圈和拍摄距离。在同等条件下，焦距越长，景深越小；光圈越大，景深越小；拍摄距离越近，景深越小。《水杉》就是用长焦镜头加大光圈，尽量贴近水杉拍摄的。这样的方法获得了较小的景深，虚化了背景，突出了主体。

许宁《幡神会》

许宁《水杉》

在掌握了以上知识后，同学们就可以运用现代的眼光，基本判断出一幅摄影作品在技术处理上的优劣，也可以从技术和技巧的角度对作品做出初步的评价，为进一步欣赏做好铺垫。不过，欣赏摄影作品并不是对其画面上的光线、色彩、透视、影调、清晰与模糊等语言象征符号进行欣赏就够了，我们还要在更深的层次去探寻和体味作品中蕴藏的丰富内涵，如作品表达的现实意义、作者的思想情感等。

二、摄影艺术的欣赏方法与步骤

（一）摄影作品分析的方法

1. 了解摄影作品的拍摄主题

摄影是一种视觉语言。好的摄影作品往往有着明确的、一定意义的主题，同时又富有知识性和艺术感染力。

如何欣赏摄影作品呢？我们在对优秀的摄影作品进行欣赏时不妨从以下几个方面进行思考：

（1）摄影者为什么想拍这幅照片？

（2）它是如何吸引我的注意的？

艺术鉴赏

（3）摄影者是如何利用摄影的艺术语言达到令人赞叹的效果的？他运用了哪些摄影技巧和创造性的思维？

很多作品都有自己的标题。我们在分析摄影作品时要仔细品味其标题。而大多数摄影展也都会有一个明确的主题，这有助于我们了解摄影作品的主题思想。主题思想是摄影作品的灵魂，也是摄影作品的价值所在。我们只有首先根据作品的主题思想来明确作品的思想深度和作者的人文立场，才能体会到作品的价值和其对社会的影响，进而才能确定其思想品位的高低。

许宁《精益求精》

2. 分析摄影作品的表现技巧

摄影的创作包括确立主题，提炼素材，寻找表现角度、表现风格和表现形式等。这是一个需要反复探索、精益求精的过程。好的摄影者在进行拍摄时，一定会注意通过作品体现出创作的主题和思想内涵，同时也会努力在表现形式方面做到新、奇、巧，以吸引观赏者的目光，使之产生审美愉悦感和情感共鸣。

在欣赏一幅摄影作品时，人们的认知和评价反应一般为：如果他觉得摄影作品的内容和表现形式没有什么价值，对这幅摄影作品的印象就会很快消失；如果他认为摄影作品的内容很重要，表现形式很有趣，就会长久地记住它。

可见，表现技巧对于摄影创作非常重要。在欣赏摄影作品的表现技巧时，我们一是要看作品在表现形式上的创新和运用，如写实、超级写实、超现实表现、对比象征等；二是要看作品的拍摄技巧，具体包括拍摄角度的选择、构图方案、光线处理方式、色彩处理方式以及摄影特技的运用等。

（二）摄影作品分析的步骤

1. 读图

摄影是一种视觉语言，而摄影图像是具有深刻意义、富含大量信息的平面。所以，分析和欣赏摄影作品先要从读图开始。我们在观看、欣赏摄影作品时，可以从以下几个方面着手：一是观察、了解

摄影者在画面里拍的是什么，拍摄的主体是什么，陪体是什么；二是了解摄影者是在何时、何地拍摄的；三是利用所了解的摄影知识推断摄影者拍摄的角度、运用的摄影技巧、对光线和色彩的处理方式等；四是分析摄影者是怎样运用摄影视觉语言、构图原理和视觉心理学来组织画面的。

许宁《社戏》

许宁《渔歌》

2. 了解摄影者的拍摄意图

摄影者的拍摄意图（即作品的主题）是摄影作品的灵魂所在。摄影时所运用的拍摄技巧、构图原则都是为表现拍摄主题服务的。在欣赏摄影作品时，若体会不到摄影者的真实拍摄意图，那我们所看到的摄影技巧、表现形式及其生动丰富的画面只不过是没有灵魂的空壳。我们应该运用所了解的相关摄影知识从画面的外在和内涵两方面，尽可能多地了解摄影者想要通过画面表达的真实内涵。每个人的审美标准和生活阅历、对事物的认知和感受都不尽相同，同样，不同的人对同一幅摄影作品的评价难免持有不同的观点，所以，我们有必要尽可能多地搜集、了解摄影者及其作品诞生的背景资料，如此才能拉近与作者心灵的距离，进而享受到其作品带给我们的审美愉悦，领悟到作品所蕴含的深层内涵。

3. 解读摄影者

解读摄影者是摄影作品分析与鉴赏中的一个较高层次，因为有时我们手中并没有那么多的资料。但在赏析摄影大师的名作时，这是必不可少的。

（1）解读摄影者的背景资料。

摄影者的背景资料包括摄影者的生平、人文立场、个人摄影创作简史、创作艺术风格、在摄影理论上的主张和贡献、在表现方法上的创新等。

（2）解读作品的背景资料。

作品的背景资料包括作品的拍摄时间、拍摄地点、历史背景、文化背景等。我们如果不了解摄影作品创作的时代背景和文化背景，就无法对摄影作品做出正确的评价。每一位摄影者都有自己的拍摄观点。他们对摄影艺术本身的理解各不相同，创作风格也独树一帜。同时，他们在每个创作时期的创作特点也不相同。所以，我们要善于站在摄影者的立场，结合其创作过程对作品进行仔细品读。

4. 再回到读图

正确理解和认识一幅摄影佳作，往往需要进行从感性认识到理性认识，再由理性认识到感性认识

的多次反复。我们在经历了读图、了解摄影者的拍摄意图和解读摄影者这三个阶段后,就能够对眼前的照片产生新的认识,领悟到摄影者为什么要拍这幅照片,明白摄影者如何将摄影的主题与表现形式、摄影技巧完美地融为一体。

相较于绘画等艺术而言,摄影是一种新颖的视觉语言。读图、了解摄影者的拍摄意图、解读摄影者之后,再回到读图,这是我们欣赏摄影作品的必经过程。

练习

- 请上网查找 1~2 名中外著名摄影师及其作品,并了解其创作背景。
- 请挑选本单元中的一幅摄影作品,用掌握的摄影作品的欣赏方法进行赏析。

课外拓展

法国现实主义摄影家尤金·阿杰特

尤金·阿杰特

法国摄影家尤金·阿杰特出生于 1857 年。年轻时他当过水手、演员、画家,但都不大成功。

40 岁时,尤金·阿杰特开始从事摄影,靠将自己拍摄的照片卖给建筑师、服装设计师、画家等作为谋生手段。为了谋生,也因为对巴黎的热爱,他每天穿梭在巴黎街头,手持一台老式相机和一个笨重的木头脚架,将镜头对准历史悠久的市中心、狭窄小巷里即将被拆除的旧建筑、二战前的宏伟宫殿、塞纳河上的桥梁和河边码头、大街两旁商店里陈列商品的橱窗等,拍了一万多张照片,可谓拍尽了巴黎的各个角落。他特别擅长拍摄小贩、拾荒者、修路工、站在门口的少女等街头人物,也擅长拍摄全景镜头、特写镜头、细节以及不同时间、不同角度、不同光线环境下的景物。他镜头中的黑白二维世界饱经岁月的磨砺,称得上是当时的视觉版巴黎百科全书。

但他一直默默无闻,生活窘迫,没有出版过影集,也没举办过影展,晚年贫病交加。所幸,他与美国著名达达主义和超现实主义艺术家曼·雷住在同一条街。他用蛋白工艺制作的底片必须在阳光下显影。曼·雷经过他的窗前时看到了他的作品,惊喜不已,安排学生贝丽妮丝·阿博特(美国摄影家)帮助尤金·阿杰特整理底片。1927 年,阿博特得知尤金·阿杰特为巴黎拍摄了大量照片,却从没有为自己留下一张照片,于是邀请他到自己的工作室,为他拍摄了一幅正面和一幅侧面照片。遗憾的是,几天以后,当她

把冲洗的照片送到尤金·阿杰特家中时，发现他已经悄然离世了。

尤金·阿杰特去世后，贝丽妮丝·阿博特收藏并推广了他的摄影作品，引起了社会关注。后来，尤金·阿杰特的作品被收入现代主义作品展。1931年，他的第一部摄影集出版。1969年，美国纽约现代艺术博物馆特地为他举办了一个重要的作品回顾展。

由于生活十分拮据，尤金·阿杰特一直使用一台破旧的老相机。相机的感光度很低，很多照片因相场不对，存在暗角，需要长时间曝光，所以他的作品多拍摄于清晨或傍晚。这使得很多作品的画面上空无一人，或是只有模糊的人影。例如在他创作的以巴黎街景、商店橱窗、社区里的汽车、旋转木马、码头等为拍摄主体的摄影作品中，巴黎充满着亦梦亦幻的艺术魅力。这些以巴黎及其近郊的人文景观为拍摄主体的照片对焦清晰，不事修饰，在视觉上单纯、洁净而朴素，充分体现了他构图的精巧和对细节的关注，具有重要的艺术价值。

尤金·阿杰特《巴黎街景》

尤金·阿杰特《巴黎商店橱窗》

同时，这些作品又非常真实，具有纪录片的效果，充满怀旧感，令人感到温暖和平静。所以，他的摄影作品称得上是纪实摄影和艺术摄影的完美融合，他也因此被曼·雷称为超现实主义摄影家。曼·雷称赞他的照片，特别是那些有窗户倒影和人体模型的照片，都具有超现实主义的特质。

尤金·阿杰特《巴黎街景》

尤金·阿杰特《巴黎跳蚤市场》

尤金·阿杰特《贝洛码头》

艺术鉴赏

尤金·阿杰特《巴黎社区里的汽车》

尤金·阿杰特《旋转木马》

尤金·阿杰特非常关注巴黎下层百姓的生活，用镜头真实记录了他们的喜怒哀乐。例如他拍摄的为了生计在街头卖艺的流浪歌手：孩子张开双臂，笑容灿烂，仰望天空，显得非常欢快；老人则双手撑在小车上，凝望镜头，表情严肃，略带忧郁。一老一少，一喜一忧，面部表情对比十分鲜明。

尤金·阿杰特《流浪歌手》

尤金·阿杰特《流浪汉》

在长达30年的摄影实践中，尤金·阿杰特形成了观察社会生活的独有方式，创造了一种崭新的拍摄形式，用上万张照片真实而准确地记录了19世纪初巴黎的面貌，留给了后人一笔宝贵的历史和艺术财富。他的作品介于抒情和纪实之间，给人独特的超现实视觉感受，对后来的摄影艺术家产生了重要而深远的影响。他的摄影审美是标准化的。后来出现的很多摄影流派都以他的作品作为范本和本源。有人说，当你懂得欣赏尤金·阿杰特的作品时，你对摄影作品的审美就基本达到了中级的水平。欣赏他的照片需要时间的沉淀，需要对生活有一定的感悟，并进行哲学的思考。

尤金·阿杰特《街头小贩》

尤金·阿杰特《街头小贩》

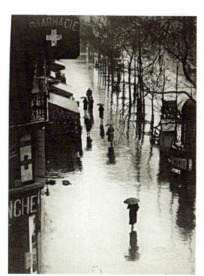
尤金·阿杰特《街头雨景》

尤金·阿杰特《商店橱窗里的模特》

尤金·阿杰特《巴黎理发店》

艺术鉴赏

尤金·阿杰特《嬉戏的孩童》

尤金·阿杰特《街景》

第二节　摄影艺术分类及其审美特征

根据摄影作品反映内容的不同，我们可以将摄影分为风光摄影、静物摄影、人像摄影、广告摄影、纪实摄影和创意摄影六大类。每个摄影类别都有自己独特的审美特征。

一、风光摄影及其审美特征

风光摄影的范围很广，既包括自然风光，也包括人类建造或改造的景观（简称景观）。摄影史上最早的摄影门类就是风光摄影。世界上第一张照片《勒格拉窗外的风景》是尼塞福尔·涅普斯于1826年在自己家的窗前拍摄的鸽子棚。它就是一幅城市风光摄影作品。风光摄影具有注重形式美、讲究寓情于景等审美特征。

尼塞福尔·涅普斯

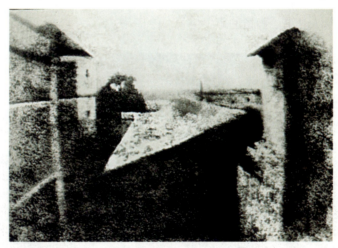

尼塞福尔·涅普斯《勒格拉窗外的风景》

（一）风光摄影较多侧重形式美

风光摄影作品的创作目的通常是表现大自然和景观的魅力。画面上虽然有时也会有人物等，但主要表现的是自然美和景观美，多侧重直观而具体的形式美，如黄山的云海、九寨沟的五彩湖、苏州的园林、北京的长城……风光摄影作品的形态、光影、色彩非常直观。在具体的摄影实践中，这些是摄影者表现的重点。

许宁《塔川云海》

许宁《花竹日出》

摄影者常常要等待使被摄的物体处于最佳状态的适宜天气，寻求最佳的角度，还要测量色温，使用最合适的镜头，以使风光摄影的形式美达到巅峰，给鉴赏者愉悦的享受。所以，要想创作出一幅摄影佳作，摄影者一定要有精益求精、专注执着的工匠精神。

（二）拍摄内容可分为"优美"和"壮美"

"优美"和"壮美"是摄影美学审美范畴中一对相对应的概念。"优美"的主要特点是素雅、细腻、精致、轻盈、舒缓、清丽、安静等，如"小桥流水人家""清风竹林绿苔""杨柳岸晓风残月"等都属于"优美"。画面优美的摄影作品往往线条柔和，令人感到舒缓、轻松、闲适，避免了强烈的视觉刺激，给人和谐、静谧的审美愉悦。

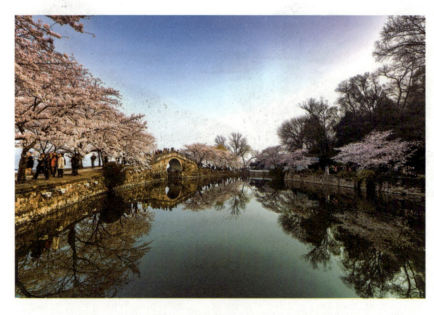
许宁《缤纷樱花鼋头渚》

与"优美"相对应的是"壮美"。"壮美"具有激烈、冲突、狂野、豪放、富有张力等特点，如"大江东去""千里冰封，万里雪飘"等都属于"壮美"。作者在拍摄壮美的画面时，注重追求强烈的反差和跌宕起伏的线条。欣赏者往往首先被画面中的形象震撼，接着转入理性思考，从而受到鼓舞。

许宁《壮美卓尔山》

许宁《天堂湖》

（三）风光摄影讲究触景生情、借景抒情

风光摄影是自然美和景观美的艺术再创造，作品中往往饱含着摄影者的思想感情。摄影者看见充满魅力的美好风光，触景生情，就会产生强烈的创作冲动。这种感情可能是颂今怀古，可能是借景抒情，也可能是其他相关联想等。摄影者带着这种感情进行创作，将其感情融入照片中，创作出来的风光摄影作品就将人的视觉与情感完美地融合在了一起。

二、静物摄影及其审美特征

静物摄影范围比较广泛，包括花卉蔬果、玻璃器皿、美味佳肴、珠宝首饰、工艺美术品、文物雕塑等。静物的特点是"静"，不像风光摄影那样有很多变化的因素。

静物摄影基本上通过摆拍来完成。摄影者可以利用一切能利用的资源来表现静物的美。

静物的美主要表现在具体形象的结构和形态上。要想拍出静物的美，可通过造型手段来达到目的。造型手段有很多，如用光、构图、色彩等。与风光摄影相比，静物摄影所拍摄的主体是静止不动的。摄影者可以自由控制拍摄角度、距离、主体位置、道具、拍摄元素的组合及其比例关系等因素，并对这些进行反复调整，直到自己满意为止。

艺术鉴赏

优秀的静物摄影作品一般具有动感十足、静物有情等审美特征。

（一）静物"动"拍

虽然静物摄影会受到"静"的限制，但富有创造力的摄影者还是能创作出动感十足的静物摄影佳作。例如，我们可以利用道具来制造动感，把百叶窗的影子投射在静物上，使之具有一种不安定感，形成动势；也可利用动感的背景、虚幻的影像、水中的气泡、有呼应的画面构图、流动的水或灯光等陪衬体来制造动感；还可以用喷雾剂喷射果蔬、鲜花等静物，使其表面上形成细小的水珠，显得更鲜活。

许宁《惊涛》　　　　　　　　　　　许宁《露珠》

（二）静物有情

"情"包括摄影者的思想情感和艺术形象的情趣美感。在摄影时，摄影者都要倾注自己的情感，静物摄影也不例外。色彩的冷或暖、忧郁或明快，构图中正三角的稳定、倒三角的动荡、S形的灵动、圆形的内敛，总体基调的轻快或阴沉等，摄影者在选择时都是有缘由的，都是为了表达自己的思想感情。

许宁《溪流》　　　　　　　　　　　许宁《荷香》

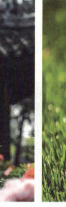

许宁《春天的音符》　　　　　　　　　　许宁《牡丹》

三、人像摄影及其审美特征

简单地说，人像摄影就是用摄影的方式来表现被摄者的外貌和神态。人像摄影的范围很广，和我们的生活也最为密切。人像摄影一般分为商业性人像摄影、艺术性人像摄影和社会性人像摄影三种。

（一）商业性人像摄影

在一般情况下，商业性人像摄影以摆拍为主。摄影者用丰富的拍摄经验，让被摄者摆出各种富有美感的姿势，而被摄者也乐于接受摄影指导，双方合作来完成整个拍摄过程。

商业性人像摄影除了要求被摄者有美妙的姿态之外，还需要摄影者善于捕捉到人物精妙的神态和眼神。这就需要摄影者适时地抓拍。拍摄时，摄影者会根据被摄者的个性来进行摆拍的引导，与此同时进行抓拍，从而捕捉到被摄者最自然，也最美妙的姿态和眼神。儿童摄影尤其如此。

（二）艺术性人像摄影

艺术性人像摄影与风光摄影的主要区别在于，风光摄影的对象是没有情感和思想的，艺术性人像摄影面对的则是有血、有肉、有思想感情的活生生的人。

在一般情况下，艺术性人像摄影所拍摄的对象是专业的模特。随着人们生活水平的不断提高，普通人也有了成为艺术性人像摄影作品主角的机会。他们按照摄影者的要求来调整姿态和动作。虽然这给摄影者提供了很大的方便，但摄影者还是要按照拍摄构思，在画面的外表层次上挖掘内涵，使作品更有深度。

与商业性人像摄影不同的是，艺术性人像摄影往往

许宁《晨读少女》

更能表现摄影者的个性，更方便摄影者表达自己的某种想法或观念。艺术性人像摄影较少采用平光和柔光。为突出对象的个性和摄影师的想法，很多不平常的光位如脚光、顶光都会被当作主光来使用。艺术性人像摄影的构图、道具、场景等都会更加大胆，更加张扬人物个性。

朱翔《彩虹之下》

（三）社会性人像摄影

与商业性人像摄影和艺术性人像摄影相比，社会性人像摄影更加注重突出人与人之间的关系、人与生活环境之间的关系，将拍摄对象放到社会环境中。其主题转变成了人与人之间的关系、人与生活环境之间的关系。这种关系可以是多种多样的：和谐、恬静、轻松、舒适、欢快、忙碌、紧张、迷茫……

许宁《制伞者》

许宁《理发师》

四、广告摄影及其审美特征

广告摄影通过反映商品的具体特征来传播商业信息和广告意念，达到迎合消费者情趣，进而促销商品的目的。广告摄影具有实用性强、能传递信息并激发消费者消费欲等审美特征。

（一）较强的实用性

广告摄影具有较强的实用性。广告摄影不是以摄影者个人的感受为基础，也不是以纯粹的审美为目的，而主要是传播商业信息和广告意念。无论企业集团的整体形象，还是具体商品的诉求重点，都由广告摄影作品来承载。与其他类别的摄影相比，广告摄影具有更多的商业性因素，因为商家有着十分明确的市场目标和宣传目的。摄影者在进行广告摄影时，必须针对目标市场和受众进行拍摄，注重作品的实用性。

（二）传递信息，激发消费者的消费欲

广告摄影必须向目标消费者传递特定的商品信息。这是广告摄影的重要内涵和特征，也是广告摄影和其他类别的摄影的重要区别。摄影者要研究目标消费群的心理特征和实际需求，使得广告摄影作品传递给消费者的商品信息既符合商品的实际情况，同时也符合消费者的心理。

（三）商业性与艺术性融合

广告摄影作品最终是运用画面的形式向消费者传递信息的。在承载了所有的商业信息的基础上，广告摄影作品的画面还要具有完美的艺术表现形式。摄影者要充分运用各种技术手段，把商品的质感、形态、色彩完美地展现出来，使之更具艺术性。

（四）具有视觉冲击力和创意性

在包含所有商业因素的基础上，广告摄影作品还要具有视觉冲击力和精彩的创意。

广告摄影作品有了视觉冲击力才能吸引消费者，才有可能让消费者看到拍摄的商品照片后对商品产生购买的欲望。国内外很多好的广告摄影作品都具有很强的视觉冲击力。

创意是广告的灵魂。广告摄影作品除了要具有视觉冲击力以外，还要富有创意。广告摄影作品的视觉冲击力虽然能吸引消费者的眼球，但只是直白的宣传，消费者的目光不会因此在作品上停留很长时间。只有同时具有视觉冲击力和独特创意的广告摄影作品，才能吸引

奥迪汽车广告

艺术鉴赏

消费者对作品进行细细品味,进而对作品所宣传的商品留下深刻的印象。如奥迪汽车的宣传广告照片就极富创意和视觉冲击力,十分夸张且大胆,能够一下子牢牢吸引住消费者的眼球,继而使其产生无尽的遐想。

五、纪实摄影及其审美特征

纪实摄影以公正的角度记录所发生和所观察到的真实现象,唤起社会对作品所反映的现象的关注,同时记录和保存历史。纪实摄影分为三种类型:一是记录社会问题;二是记录即将消失的文化遗存和风俗传统,留作历史资料;三是以小见大,日积月累地记录社会的变迁。

许宁《留守老人》

(一)具有真实性和再现性

真实性和再现性是纪实摄影的重要审美特征。

纪实摄影的本质属性是真实。任何纪实摄影都要把真实放在首位。纪实摄影要求摄影者必须用一种非虚构的方式来完成摄影过程,把拍摄内容的真实作为艺术美感最重要的内容和标准,同时也要在内容真实的前提下完成形式美的塑造。如《留守老人》这张照片就真实反映了那些因子女长期离家而在家留守的农村老人的生活状态。

纪实摄影作品的创作过程绝不允许有任何虚构的拍摄内容或是人为干涉被摄对象的行为,但同时,纪实摄影又是对现实世界的认识和再现。每一个摄影者对事物都会有自己与众不同的视角,选取的题材、拍摄的角度也会与他人不尽相同。每一幅纪实摄影作品拍摄的内容都是真实的,同时又包含着摄影者的思想感情和倾向。

(二)深度挖掘事实

深度挖掘事实是纪实摄影作品的又一个审美特征。纪实摄影不是对社会表层进行简单的记录,而是采用一种平等、平视的角度,对社会现实进行深入细致的观察与拍摄,从中挖掘所拍摄的现实事物的社会深层含义;同时还要找到社会现实与人们的连接点,引发人们对作品所反映的现实的深入思考,引起整个社会的关注,进而推动社会变革。

(三)具有一定的社会价值和历史价值

纪实摄影作品是一面镜子,它记录了人和自然环境,记录了历史。一些纪实摄影家选取的具有一定社会意义和历史文献价值的题材,如即将消失的文化遗存和风俗传统,为我们留下了宝贵的历史资料;还有一些作品则深入揭示社会生活,在日常生活中以小见大、日积月累地反映生活的变迁。

（四）对人性的关注，对人文的关怀

纪实摄影是对人们内心与思想的真实、平等的聆听，是对生命的尊重，是对人性的追求。它不只是一种表象的体现，更重要的是反映了人性中真实的内在力量。

纪实摄影在真实地反映社会现实的同时，也对人们的生存状况、生活真相有着敏锐的、勇敢的探索和质疑。它要求摄影者把拍摄的焦点放在揭示人们现实生活的处境上，并关注社会上所发生的事件与人类生命直接相关的重大意义。如《切萝卜》这张照片就真实地反映了农村留守儿童的日常生活，引发人们对这一群体的关注。

许宁《切萝卜》

六、创意摄影及其审美特征

创意摄影以表达摄影者的主观想法和意念为主，是摄影者在摄影探索意识的主导下对自我感受的一种追寻和表现。客观景物是表达观念的素材，而照相机是表达观念的一种手段。

（一）创意摄影的主观性更强

创意摄影把表达摄影者的想法放在第一位，而且这种想法是超乎常规的，完全是摄影者个人想象出来的世界。可见，创意摄影比其他摄影类别更形式化、个性化，更注重摄影者自身的感受，这也要求摄影者在创作时要有丰富而独特的想象力。

（二）创意摄影表现手段独特

多数创意摄影在拍摄和制作手段上不受传统摄影观点和要求的限制，在某种程

许宁《追光》

艺术鉴赏

徐建中《摘颗星星做晚餐》

徐建中《寻觅》

度上，甚至排斥摄影的记录功能，主张摄影的个性化和试验化，追求技术与艺术的统一。

创意摄影采用的手段很多，也很独特，主要包括光影非现实化、非常规构图、爆炸追随等。创意摄影的后期制作在整个摄影作品完成的工程中占很大比例，有时几乎全靠电脑。

（三）创意摄影具有超现实的特色

创意摄影作品的内容具有超现实的特色。许多摄影者为了表达自己的观念，将现实世界的景物变成非现实的图像，如树长在天上，屋顶是一片海洋，动物的头上开出花朵等；使用非现实的色调表现事物，如紫色的天空、红色的海洋、绿色的人物等；采用非现实的经验表现事物，如钟表的质地如水，鱼遨游在空中等。这些都具有超现实的特色。如徐建中拍摄的作品《摘颗星星做晚餐》，仅标题就极其吸引人，充满了童趣。蔚蓝的夜空繁星密布；悠闲地悬坐于弯弯的月亮上、手抓小木勺的漂亮可爱的小女孩正伸手欲摘下一颗闪亮的星星；几只海鸥在海浪翻滚的蓝色海面上飞翔，其中飞得最高的一只海鸥张大嘴巴，似乎也想捕捉女孩手指间的星星……看似无关的景象巧妙地交织在一起。画面深邃静谧、神秘迷人而又令人遐想，极具想象力和强烈的艺术感染力，带给人无限美好而幸福的感受。

有时，摄影者干脆将毫无任何联系的事物进行拼贴，来打破现实世界的平衡，进而强烈地表达主观的想法。如徐建中的摄影作品《寻觅》：龟裂的广袤大地中间放置着一只玻璃瓶；瓶体因背景的光线而呈现出亮丽的橘黄色，瓶口木塞紧盖；一条鲜红漂亮的鱼儿在仅有的大半瓶水中艰难地游动。画面上大片大片的褐色干枯大地与远处地平线上金色的光芒、蜷缩在瓶中的鲜红的鱼儿相互呼应，产生了强烈的视觉冲击，震撼了人们的心灵，继而令人们立即产生了保护生态环境的紧迫感。夸张大胆的构图巧妙地表达了作者的强烈情感，使作品富有深刻的社会现实意义。

（四）创意摄影的含义具有不确定性

创意摄影作品不像风光、人像、纪实等摄影作品那样具有较为明确的含义指向，其表达内容比较模糊。对创意摄影作品进行鉴赏，更多地需要鉴赏者自己去感悟；而鉴赏者自身不同文化背景、知识构架和社会经验，又会导致不同的解读结果。因此，鉴赏者对创意摄影作品的解读方式和结果必然会多元化、模糊化。

> **练 习**
> - 请上网搜索中国某一名胜地的相关介绍及其相关摄影图片。
> - 利用手机或相机在校园内拍摄一组照片,类型不限,并在课堂上进行分享。

课外拓展

普通场景里拍出的好照片

摄影是智慧的修行,是静静地观看世界。每位同学都可以拿起手机或者相机,在平凡的生活中,用镜头去体会人性的真善美,去表达生命的豁达与坚强。

如何在普通场景里拍出好照片呢?微距、风光、花卉、人文、人像……以下这些摄影作品的拍摄主题均取自校园一隅。我们结合它们的作品立意、构图角度、光线利用方法、拍摄手段、创作过程等方面一一进行欣赏。

《学校里的小九寨沟》

有时,我们只要改变一下机位,利用好光线,就能拍出一幅意想不到的佳作。

《学校里的小九寨沟》拍摄于深秋时节,而此时正值乌桕叶红之际。乌桕叶的最佳观赏期只有一周。假如这一周内天一直下雨,叶子就会被风雨吹落,所以,我们得抓住难得的好天气。这张照片的摄影者所在的位置是教学楼四楼。当时她发现湖边八角亭的部分屋檐正好受光,用长焦镜头一调,从取景器里意外地发现了这层林尽染的场景,当机立断把这场景抓住了。

许宁《学校里的小九寨沟》

每个机位在不同的光影下的表现都是不同的。同学们也可以试试在太阳落山时去拍这样的场景,看看逆光下会出现什么样的效果。

《晨雾弥漫的操场》

摄影的构图就和国画一样,整个画面不能铺满,要留出气孔。一旦全部铺满,画面就闷住了,

艺术鉴赏

就没有层次了。古人画国画,都会有留白处,如同中国哲学中的"虚""无"是给"实""有"更多转圜的余地。《晨雾弥漫的操场》的画面就是有出气孔的,拍摄的是雾气笼罩中的校园。在这张照片中,校园宛若仙境,给予人们更多的想象空间。

许宁《晨雾弥漫的操场》

《深秋的小池塘》

《深秋的小池塘》是一幅典型的冷暖对比作品。大面积的黄色和天空的蓝色相呼应,令画面富有张力。互补色是一个美术术语,如红色的互补色是青色,蓝色的互补色是黄色,绿色的互补色是洋红色。当两种互补颜色配在一起时,画面就会有张力。

《深秋的小池塘》这张照片的拍摄采用低机位广角镜头构图。当时,摄影者几乎是趴在地上,尽量贴近水面拍摄,这样就增加了这张照片的视觉冲击力。而飘落在水面上的乌桕叶也极好地点缀了画面,使之更充满深秋的诗意。

许宁《深秋的小池塘》

《框架构图小野花》

这张照片是利用两棵树作为框架拍摄的。两棵树之间的一大片小野花作为前景,也作为中心引导线,慢慢向远处延伸。不知名的小花在春风的吹拂下恣意飘摇,与远处青砖黛瓦的学生宿舍楼交相辉映,构成了一幅田园诗般的画面。野花尽情绽放,让我们感受到奋发向上的勃勃生机和生命的张力。

许宁《框架构图小野花》

《乌桕树下白鹭戏水》

这幅摄影作品体现了校园的生态之美。白鹭是非常胆小的,一看见人靠近,马上就会飞走,于是摄影者放弃了拍摄白鹭的打算,拿着相机登上高楼,想拍一下深秋的乌桕树。等找好机位准备开拍时,竟然发现白鹭也探头探脑地时不时飞过来在树下露头戏水。摄影者欣喜若狂,举着相机构好图,足足等了半个小时,终于拍到了满意的照片。

这张照片拍摄时用的是高速快门,因为白鹭是飞行的,曝光速度要快,不然白鹭就被拍虚了。右边是乌桕树,左下角有白鹭,使得整个画面富有平衡感。

许宁《乌桕树下白鹭戏水》

艺术鉴赏

《金色池塘》

《金色池塘》这幅作品非常能体现光线的魅力，有层次，质感好，构图巧妙，前景、中景、远景皆有，画面犹如童话世界。这张照片摄于4月初某日下午4时许。那时是春季。池塘边的梨花刚刚开过，微风轻拂，白云飘逸，太阳一会儿钻进云层，一会儿跑出来，光影不断变化，颇富情趣。当摄影者发现池塘的水面隐隐地有了反光，透出金色时，立即采用广角镜头、低机位，用扎马步、人往后仰的姿势完成了拍摄。

许宁《金色池塘》

《慢门水景》

许宁《慢门水景》

看到这幅作品，很多人以为是后期制作出来的校园一景。其实这也是拍摄出来的。诀窍在于，摄影者在拍摄时加了一枚减光镜片。照片曝光三分钟后，水面就会雾气腾腾的，如丝绸般光滑。一般来说，在白天的光线下，我们曝光1/100秒就可以了。曝光时间过长，照片就会因为过曝而出现一片空白。而加了减光镜，就可以延长曝光时间，从而达到我们想要的效果。这张照片拍摄于傍晚6点多。此时，太阳正好要下山，光线柔和，而石头受光后会更加有层次感，所以摄影者趁着斜阳照在石头上那宝贵的几分钟时间赶紧拍。画面上的石头是湿漉漉的，看上去更有质感。

《萱草》

我们可以用长焦镜头来拍花。大光圈能获得很小的景深，虚化背景，突出主体。但拍摄萱草时摄影者用广角镜头加小光圈，以低机位贴近它们，一大片生机勃勃的萱草就展现在镜头前。灿烂盛开、有点粗犷的萱草展现出极富生命力的美。

《香樟树下的倩影》

《香樟树下的倩影》这张照片美在哪里呢？美在意境朦胧、柔软。路的两旁耸立着高大翠绿的香樟树。因为左边有教学楼遮挡，太阳正好从东边照过来，所以这里的阳光来得比较晚。摄影者连续观察几天，发现第一道阳光会在上午9点40分准时到达。因为是在5月，所以上午9点多的阳光还不炽烈，拍人像还是可以的。摄影者用了135 mm人像定焦镜头，用较大的光圈来虚化背景，突出了主体。一束阳光轻盈地打在女教师的头顶。女教师身穿白裙，手里拿着小野花，充满希望地凝视着远方。整张照片比较唯美，采用虚实对比，用光讲究，塑造了女教师优雅、知性的形象。

许宁《萱草》

许宁《香樟树下的倩影》

参考文献

[1] 吕道馨. 建筑美学[M]. 重庆：重庆大学出版社，2001.

[2] 王振复. 建筑美学笔记[M]. 天津：百花文艺出版社，2005.

[3] 赵巍岩. 当代建筑美学意义[M]. 南京：东南大学出版社，2001.

[4] 许祖华. 建筑美学原理及应用[M]. 南宁：广西科学技术出版社，1997.

[5] 彭琛，马春明，周松竹. 大学艺术鉴赏[M]. 北京：北京工业大学出版社，2013.

[6] 陈彧，赵红燕，黄振伟. 装饰雕塑[M]. 北京：北京工艺美术出版社，2009.

[7] 杨成寅，黄幼钧. 鬼斧神工：中外雕塑艺术鉴赏[M]. 南宁：广西人民出版社，1990.

[8] 尚刚. 极简中国工艺美术史[M]. 北京：人民美术出版社，2014.

[9] 孙钢军. 摄影艺术与鉴赏[M]. 开封：河南大学出版社，2010.

[10] 清冈卓行. 米洛的维纳斯[M]// 李荫华，张介眉. 当代世界名家随笔[M]. 上海：上海教育出版社，1996.

[11] 诺南. 贝聿铭与一座古城[EB/OL].(2018-02-21)[2020-08-17]. http://www.360doc.com/content/18/0221/10/45328207_731166697.shtml.

[12] 尚思艺术. 追光者：莫奈[EB/OL].(2018-12-09)[2020-08-20]. https://baijiahao.baidu.com/s?id=1619351974360811347&wfr=spider&for=pc.